我所認識的

李儒林——著

齊柏林

A Memoir of
Chi Po-lin

目次

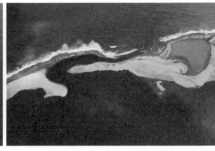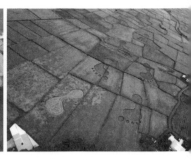

自序

某個夏天的一個清晨，走在被濃密樹蔭與喧鬧蟬聲覆蓋的人行道上，一輛停等紅綠燈的 March 不停鳴按著喇叭，讓人不自主回頭瞟了一眼。

「哇，我剛剛只是覺得背影很像，真的是你欸！等我一下喔。」你搖下車窗對著人行道上的我大喊。

轉換綠燈後，你將車子停在路邊，打開小小的後車廂，裡頭堆滿了地瓜。

「來來來，你拿一袋走，這都是洪箱大姐種的喔。」說完後才驚覺教人抱著一袋地瓜上班實在有點荒誕。「啊，我明天給你送到公司好了。」

你就是給人這樣的印象：豪邁、爽朗、嗓門比誰都大的大個兒。

若要用一段文字精準描寫齊導是怎樣的一個人，那麼曾在二〇一二年九月一日（當時，《看見台灣》尚在積極籌拍中）投書媒體的文茜姐做了最佳的詮釋：「齊柏林並不擁有臺灣大片土地，他只擁有起碼可蝸居的公寓。從空中鳥瞰臺灣，他不僅目睹了萬物創造島嶼時它曾經多美，而住進島嶼的人，又是如何年復一年破壞地貌；他比歷任總統、全臺大地主們都為之心急。」

因為動筆描摩齊柏林，有機會透過訪問得知不同面向的齊導；過程中，不少人滔滔不絕聊著曾經的回憶，也有不少人說著說著流下眼淚，讓記憶中的「齊柏林」又鮮活了起來。

這本「傳記」的生成並非「有聞必錄」地記錄齊導好友的談話內容，而是在搜集大量的資料後，對照事件的時間序並分類、歸納出幾個章節主題；經過重組、編寫，讀者已無法看出某段故事內容是由哪位受訪者訴說。這樣模糊化主述者的好處是避免片段而零碎的情節影響閱讀，二來，更能將故事聚焦在齊導一個人身上，並逐漸拼湊出一個屬

* * *

於「齊柏林」該有的完整圖像。也因此，書名中的「我」，實是此次受訪的齊導生前親友們的代稱。

五十三歲的齊導一生絕非順遂，更因太過信任他人吃了不少虧、遭受不少委屈，甚至招致誤解，但因為相關當事人仍在，致使不少人選擇避談，本書便不多作著墨以免惹議。

縱使在訪問過程中遇到許多周折，但由衷感謝每位慷慨接受訪問、提供影像授權的好友，尤其，「看見·齊柏林基金會」歐晉德董事長、萬冠麗執行長，以及知名媒體人陳文茜小姐等人百忙中無私地分享著與齊導的小故事（文茜姐更是在身體不適的情況下完成受訪）。感謝齊伯伯、齊媽媽、小姜姐、逸林、以及廷洹、小育全然信任與協助，讓本書的寫作非但不致沉重，更有可以發揮、主導的空間；謝謝好友翊峰兄的鞭策、引薦，原本停擺很久的書冊終於緩步為之直到出版。

最後，想強調的是，這不是一本《看見台灣》的製作幕後花絮的彙編，也無意在塑造一個「典範長存」的人物，而是試著梳理出本書主角一路走來的心境、際遇，讓讀者日後透過一本書能約略知道曾經帶著國人飛閱臺灣土地的「齊柏林」是怎樣的一個人。

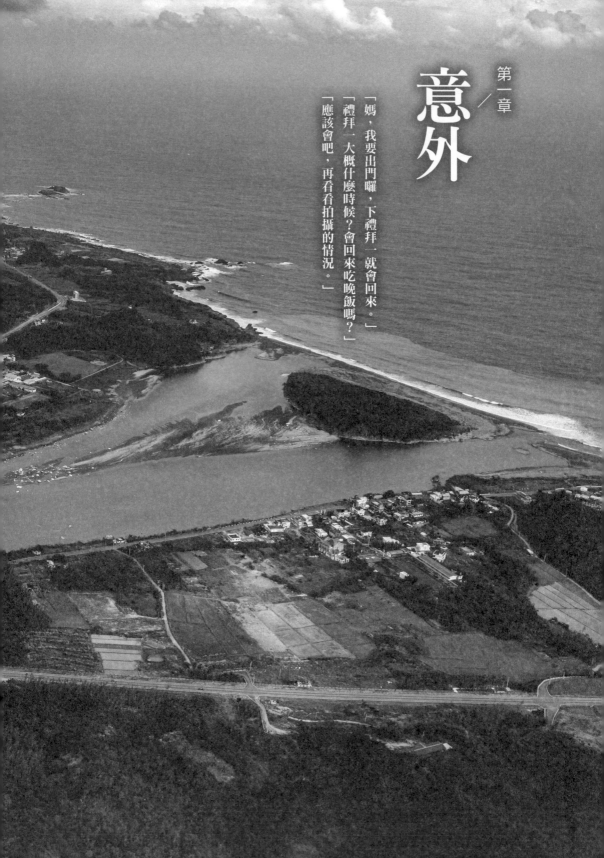

第一章

意外

「媽，我要出門囉，下禮拜一就會回來。」

「禮拜一大概什麼時候？會回來吃晚飯嗎？」

「應該會吧，再看看拍攝的情況。」

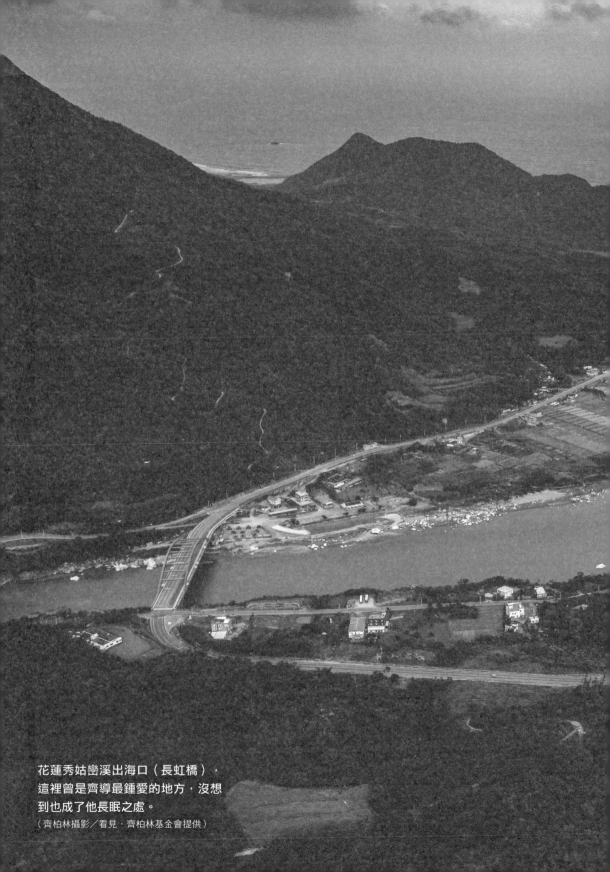

花蓮秀姑巒溪出海口（長虹橋），
這裡曾是齊導最鍾愛的地方，沒想
到也成了他長眠之處。
（齊柏林攝影／看見・齊柏林基金會提供）

尋常對話成為永恆告別

時間是二〇一七年六月九日清晨，如同往常，你先從公寓二樓住家走到一樓向爸、媽打聲招呼才出門；工作結束後回家時也是，無論多晚，都會先到一樓跟老人家打聲招呼問安、閒聊一會兒，再拖著疲累的身子上樓回到住處。

這樣的互動，是再平凡不過的日常。

背負著眾人期待的你，早早安排在《看見台灣II》開鏡記者會的隔天，展開一趟四天的空拍行程，記錄臺灣農地使用、山林與河川地開發，以及海岸線的現況；這項計畫在心中不知醞釀了幾個日夜、多少年月，你早就等不及，只要有好天氣能飛就飛。

從「空中攝影小組」群組裡的通聯紀錄得知，這次規畫從臺中清泉崗基地起飛。

第一天（六月九日）預計拍攝臺南海岸汙染、繞飛大高雄地區；第二天（六月十日）一早則從旗山起飛，拍攝大武山、南橫、關山、池上，在池上加油後繼續飛往花東縱谷，拍攝秀姑巒溪下游及出海口；第三天（六月十一日）從池上起飛，向南沿著海岸線飛往臺東，下午完成拍攝任務後拆除陀螺儀空中攝影裝備；第四天（六月十二日）一

早飛返臺中清泉崗基地。

六月九日十點三十分，你依既定計畫空拍臺南海岸線的汙染狀況，中午十二點二十四分在臺南善化臨時起降場落地「不關車加油」[1] 後繼續向南飛行；十四點三十分，飛抵楓港短暫休息兩個小時後隨即展開當天第三趟空拍任務，直到傍晚六點降落在楓港。依據當晚的任務提示會議，[2] 你們計畫隔天一早的六點三十分展開第一趟飛行任務，沿著恆春、墾丁、鵝鑾鼻執行拍攝作業後，返回楓港落地；第二趟任務則於八點三十分起飛，沿恆春、港仔鼻飛渡至臺東池上；第三趟任務則由池上起飛，執行玉里、瑞穗、豐濱空拍任務。

其中，第三趟拍攝的重點有：水系全長逾百公里、流域面積達一千七百九十平方公里的「秀姑巒溪」下游出海口、沖積平原——她不僅是臺灣東部第一大河川，也是臺灣唯一一條下切海岸山脈的溪流；[3] 位於板塊交界斷層帶的「玉里大橋」——因為受到板塊推擠，玉里大橋每年仍然以二至三公分的速率「長高」；以及受到地殼劇烈抬升、海蝕現象兩種作用力，造成岩盤突出並錯落深入海面的花蓮豐濱「石梯坪海階」。

「我們《看見台灣Ⅱ》要開拍囉，這趟飛行很重要，一定要乖乖的⋯不要搖來搖去、晃來晃去。要一起加油喔。」

六月十日清晨六點，空拍團隊確認飛行前的任務提示，並了解即時天氣資料⋯起飛前，你照例和陀螺儀說話。4

六點三十分，團隊從楓港起飛展開第一趟任務⋯你坐在駕駛艙的左側座位，攝影助理冠齊則坐在客艙的右側座位。不過，因為座機駕駛始終無法與航管取得聯繫被迫返降稍作歇息，六點四十五分再次起飛，這次才順利與航管取得通聯⋯順利起飛後沒多久，你在心裡盤算著：下一趟，似乎該更換駕駛員飛行。

八點三十分，第一趟飛行任務完成返回楓港落地，第二趟任務定在十五分鐘後展開，此時駕駛已更換為張志光教官⋯八點四十五分，你所搭乘編號 B31118 的直升機一路飛向臺東池上⋯十點二十分，直升機飛抵池上，降落「法林寺」前空地執行不關車加油。駕駛員張志光教官全程坐在駕駛座上未曾下機，你則進入「法林寺」合十參拜，祈求人機平安⋯臨走前，又轉個身添了此許香油錢後再次長跪禮佛⋯這不是你第一次在

八點三十分，第一趟飛行任務完成返回楓港落地，第二趟任務定在十五分鐘後展開，此時駕駛已更換為張志光教官⋯八點四十五分，你所搭乘編號 B31118 的直升機一路飛向臺東池上⋯十點二十分，直升機飛抵池上，降落「法林寺」前空地執行不關車加油。駕駛員張志光教官全程坐在駕駛座上未曾下機，你則進入「法林寺」合十參拜，祈求人機平安⋯臨走前，又轉個身添了此許香油錢後再次長跪禮佛⋯這不是你第一次在

「法林寺」落地，卻是最後一次。

第三趟任務定於十點四十五分展開，此行你由池上將飛往玉里、瑞穗、豐濱地區上

空執行空拍作業，也向著生命的盡頭飛去……

臺北／高雄近場管制臺無線電通訊錄音抄件（摘錄）[6]

（APP：高雄近場管制臺臺東席管制員

APP1：臺北近場管制臺花蓮席管制員

B31118：凌天航空 B-31118 駕駛員張志光教官

1046:05：表示十點四十六分零五秒

approach：無線電通訊時試圖與對方取得連繫的術語

Bravo 三ㄇㄇㄇ八：齊導搭乘的直升機編號）

1046:05　B31118：高雄通訊追蹤 ㄟ 高雄 approach bravo 三ㄇㄇㄇ八。

1046:11　APP：bravo 三ㄇㄇㄇ八 高雄 approach 請講。

1046:15　B31118：教官午安這是 bravo 三ㄇㄇㄇ八 我池上起來執行空拍。空拍

地點玉里、瑞穗、豐濱三個地區，我到達玉里跟您回報。

1046:31　APP：bravo 三么么么八，roger!! 請掛電碼洞六么么，臺東高度表撥定值么洞么么，玉里呼叫。

1046:39　B31118：么洞么么、洞六么么，到達玉里報告，我申請高度三千呎了。

1046:47　APP：bravo 三么么么八，保持三千呎或以下：玉里呼叫，請問玉里預計時間。

1046:53　B31118：我預計玉里時間五五分。

1047:00　APP：bravo 三么么么八，roger!! 玉里呼叫。

1047:03　B31118：好的，玉里報告。

取得航管的飛航許可後沒多久，你從「法林寺」起飛，十點四十六分，航管雷達第一次偵測到座機位於池上西北邊約二・六公里、高度兩千一百呎、地表時速九十海浬；此時，你飛至福原村上空，正準備轉北飛往學田村、富里車站，一路北上玉里鎮執行你的空拍計畫。

1055:36　APP：bravo 三么么么八，請問玉里之後的意向。

1055:41　B31118：我現在玉里，請求爬高四千到五千之間空拍。

1055:46　通設臺：通設臺○○○你好。

1055:47　APP：bravo 三么么么八，同意保持，同意爬高保持四千或以下；請問玉里之後繼續北上嗎？

1055:47　APP1：你好，我們那花蓮的「舞鶴」么三五八、么三五八。

1055:51　通設臺：嘿。

1055:53　B31118：我先在玉里地區執行空拍。

1055:52　APP1：好像發射又沒辦法接收了。

1055:54　通設臺：喔，好。

1055:55　APP1：能不能就是快一點處理有飛機在那邊。

1055:57　APP：bravo 三么么么八，預計玉里停留時間。

1056:00　B31118：預計停留時間十分鐘，我請求爬高五千。

1056:02　通設臺：喔，好。

通訊盲區的未知與不安

1056:04　APP1：好、好。

1056:04　APP：bravo 三么么么八，保持五千呎或以下⋯離開玉里時前呼叫。

1056:05　通設臺：舞鶴。

1056:09　B31118：好的，保持五千呎以下，離開時報告。

1057:18　APP：bravo 三么么么八，高雄 approach。

1057:21　B31118：教官請講。

1057:24　APP：bravo 三么么么八，請問玉里之後定向瑞穗嗎？

1057:27　B31118：三么么么八回答。

1057:29　APP：bravo 三么么么八，請問玉里之後是定向瑞穗嗎？

十點五十五分，你在花蓮縣玉里鎮豐坪溪與秀姑巒溪交會處空拍，高度三千二百

呎。但因位處山區，導致無線電有許多通訊死角（地障），造成聯繫上的困難；你們所搭乘的 bravo 3118 始終沒有回答近場管制臺的呼叫。

十點五十七分到十點五十八分之間，高雄及臺北近場管制臺彼此對接飛航資訊，而在十二次的對話紀錄中，仍然向 B31118 呼叫三次：「bravo 三么么么八，請問玉里之後是定向瑞穗嗎？」

直到十一點零三分終於傳來通訊呼叫……

B31118 短暫的一聲呼叫，對近場管制臺而言如同驚鴻一瞥，之後再怎麼呼叫都再無法取得聯繫。

十一點零四分至十一點零五分之間，你自富里鄉北邊飛抵玉里鎮西南邊上空；高雄近場管制臺以及臺北近場管的管制員彼此則持續對接了十三通訊息，駕駛員張志光教官只在其中穿插呼叫了一句：「approach bravo 三么么么八」，但未能被近場管制臺接收。

1106:05　B31118：高雄 approach，bravo 三么么么八。

1106:08　APP：bravo 三么么么八 請講。

1106:10 B31118：我現在玉里空拍完畢，現在直接下降至三千；高度保持三千，到瑞穗執行空拍，到達瑞穗跟你報告。

1106:21 APP：bravo 三么么么八，同意保持三千呎或以下，現在請換么三五點八聯絡。

1106:28 B31118：請再講。

1106:29 APP：bravo 三么么么八，同意保持三千呎或以下，換臺北近場臺么三五點八聯絡。

1106:36 B31118：roger !! 可以下降至三千呎以下，換臺北么三五八聯絡。

1106:45 APP：正確。

十一點零六分十秒訊號成功發射，此時，你們已空拍玉里鎮街景，以及橫跨秀姑巒溪的玉里大橋（歐亞大陸板塊與菲律賓海板塊交界處）。原本東流的秀姑巒溪約在此段受到海岸山脈阻擋幾乎成九十度轉向北，往北的下游段則在瑞穗一帶與紅葉溪、富源溪匯流，你遂沿著秀姑巒溪左岸北上直飛瑞穗。

之後航機與管制臺之間再度失聯，所乘坐的B-31118航機已飛抵瑞穗上空，高度維持三千呎。

你持續拍攝著壯濶的秀姑巒溪，以及向來有著阿美族文化發源地之稱的「奇美部落」；秀姑巒溪在此處因河道變寬、流速稍緩，沉積作用加速下逐漸形成曲流。

但因為舞鶴無線電臺訊號發射功能故障，且受地形影響，部分時段無線電無法直接構聯。

1114:32　APP2：bravo 三么么么八，臺北請講。

1114:34　B31118：嗯，更正，bravo 三么么么八……教官我現在位置在瑞穗高度三千呎，空拍至豐濱；空拍完畢跟你報告，我預計空拍時間到四洞分。

1114:53　APP2：bravo 三么么么八，確認你是往北到豐濱回頭嗎？

1114:58　B31118：我往東往東，豐濱、豐濱。

1115:05　APP2：bravo 三么么么八，因為我們現在舞鶴站臺無線電站臺無法發射，但是聽得到你的聲音，那再往北一點大約兩五分，可以直接請你呼

叫一次嗎？

1115:16　B31118：嗯，教官我聽你的聲音斷斷續續，我從瑞穗到豐濱東西向空

拍，高度三千呎。

1115:31　APP2：bravo 三么么么八，roger!! 再往北大約兩洞分的時候再做一次

構聯測試。

由於在山區中飛行，通訊始終有死角，從接下來的通聯紀錄得知，張志光教官打算

提高飛行高度避開周邊山脈阻擋。之後的兩分鐘，直升機從三千呎爬升到五千呎；你持

續空拍秀姑巒溪水域，畫面遠處已見秀姑巒溪出海口的「長虹橋」，那是你下一個空拍

的據點。

1116:16　B31118：臺北通訊追蹤，bravo 三么么么八。

1116:19　APP2：bravo 三么么么八，臺北請講。

1116:22　B31118：嗯，教官我聽你聲音稍微不太清楚喔

1116:24 APP2：bravo 三ㄠㄠㄠ八，我們的舞鶴發射站臺有點問題，接收是沒有問題的，發射是有問題、接收沒有問題。

1116:35 B31118：嗯，教官我爬高五千好了，我在瑞穗這個地方爬高五千，看收訊會不會好一點。

1116:44 APP2：bravo 三ㄠㄠㄠ八，roger!! 爬高保持五千，沒有問題。

1116:48 B31118：好的，我離開三千爬高五千。

1119:04 B31118：ㄟ，臺北通訊追蹤，bravo 三ㄠㄠㄠ八。

1119:07 APP2：bravo 三ㄠㄠㄠ八，臺北，聽我聲音如何？

1119:46 B31118：臺北通訊追蹤，bravo 三ㄠㄠㄠ八。

1119:49 APP2：bravo 三ㄠㄠㄠ八，臺北請講、bravo 三ㄠㄠㄠ八，臺北請講。

1119:59 B31118：我現在位置瑞穗高度保持五千，目視保持空拍到豐濱，作業時間大約三十分鐘左右，我脫離時跟你報告。

空勤黑鷹及時居間傳訊構聯

臺北近場管制臺花蓮席管制員確認並同意你們將高度改為五千呎，持續保持目視飛行。

十一點十九分，航機高度下降至四千六百呎。

十一點二十分，航機 B-31118 爬升至花蓮縣瑞穗鄉富源溪與秀姑巒溪交會處約五千一百呎的高空；隨後轉往瑞穗鄉東方約二.四公里，飛行高度五千二百呎。

十一點二十七分，你沿著秀姑巒溪飛越「協進農場」上空；期間有長達十二分鐘的時間，花東航管雷達一直無法偵測到航機，但從瑞穗鄉往豐濱鄉空拍的影像來看，航機飛行軌跡並無任何異常。

十一點三十五分，意外發生前約二十分鐘，你們以低於三千呎的高度沿著秀姑巒溪往下游方向執行空拍，並三次繞飛石梯坪東面及南面海上。

十分鐘後，駕駛員張志光教官主動聯繫臺北近場管制臺，但通訊仍然並不順暢，最後透過「空中勤務總隊」UH-60M 黑鷹直升機（編號：NA-703）駕駛員居間轉達才完

成構聯。

1144:13　B31118：臺北通訊追蹤，bravo 三么么么八。

1144:18　APP2：bravo 三么么么八，臺北請講。

1144:22　B31118：臺北通訊追蹤，bravo 三么么么八。

1144:25　APP2：空勤拐洞三，可以幫我連絡 bravo 三么么么八，我無線電收不到；我收得到他，但是他好像收不到我的訊號。

1144:33　NA703：bravo 三么么么八，空勤拐洞三。

1144:36　B31118：嗯，拐洞三請講。

1144:37　NA703：你要跟航管的訊息由我轉達。

1144:43　B31118：ㄟ，我在秀姑巒溪出海口，空拍高度請求下降至兩千，作業大約十分鐘。

1144:55　NA703：抄收，空勤拐洞三。

1144:57　APP2：空勤拐洞三麻煩轉達 bravo 三么么么八是可以的，下次呼叫時

間洞洞分。

1145:04　NA703：可以，你下次呼叫時間洞洞分，空勤拐洞三，那個 bravo……

1145:06　B31118：好，這是 bravo 三么么么八。

十一點四十六分，意外發生前九分鐘。航機位於秀姑巒溪出海口上空，雷達高度兩千一百呎，飛航狀況正常；不過，啟人疑竇的是，從此刻開始直到出事前再沒有一則通聯紀錄。

墜地前最後的兩分十七秒

第三趟任務你總共拍攝了七十二段（clips）的影像畫面，最後一段影像的時間從十一點五十二分二十秒開始拍攝，這長達一百三十七秒的空拍畫面，也成為日後調查意外發生原因的重要依據。[7]

意外發生前兩分十七秒，你們在豐濱長虹橋附近，雷達高度一千四百呎，航機沿秀

姑巒溪向西（與出海口方向相反的內陸）穩定飛行；飛過出海口處的長虹橋，也再次飛

越協進農場上空。

十一點五十三分二十八秒至四十六秒時，陀螺儀突然仰角拍攝到「天空」，隨即轉

向一百八十度拍攝到秀姑巒溪出海口，且繼續依慣性旋轉朝上拍攝，隨後便捕捉到直升

機主旋翼旋轉畫面以及航機左右兩側駕駛座艙的底部，此時的陀螺儀攝影鏡頭以逆時針

方向轉動持續錄製影像，但研判已不在你的掌控之中；事後從拍攝到的影像計算，當

時主旋翼轉速維持在九七％，航機則以一百五十度左轉朝出海口續飛，高度有明顯下降

趨勢。

十一點五十四分六秒至二十七秒時，意外發生前三十秒，航機突然由北左轉至兩

百四十六度，再次朝內陸飛行，這段時間的航機高度則由九百一十五呎先是爬升至

九百三十二呎後又急速下降至五百八十一呎（由於失事地點「協進農場」海拔高度約兩

百九十五呎，因此，此時航機實際離地高度僅兩百八十五呎，約八十六公尺、二十六層

樓高），下降速率則從每秒○‧九九公尺，遽增到每秒八‧五八公尺（約兩層樓半）。

十一點五十分三十四秒，航機墜地前三秒，陀螺儀攝影機第二次仰角拍攝到直升機主旋翼旋轉畫面（事後計算當時主旋翼轉速僅剩五二%～三六‧五%），以及駕駛艙左座下方玻璃視窗，而機身則明顯有抖動現象。

十一點五十四分三十六秒，航機墜地前一秒，你的右腳本能反射性地突然抬高，離開駕駛艙地板；從機腹蒙皮上的地景倒影判讀顯示航機以向後倒退的方式墜地。

十一點五十四分三十七秒，航機迫降在協進農場中地勢較為平坦的空地，但因為下降速率過大，加上總重近三千磅（一千三百六十公斤）的機身，航機重落地後瞬間起火燃燒，陀螺儀攝影機中斷記錄。

十一點五十六分三十秒，臺北近場管制臺花蓮席管制員席位交接，卻沒有任何人知道你們乘坐的航機已經墜毀。

1156:35　APP2（席位交接）……這個么三五八站臺呀，舞鶴．

1156:37　APP3（席位交接）……舞鶴不行。

1156:38　APP2（席位交接）……可以接收，但是發射有問題，報了一個小時還沒有

修好。

1156:51　APP3（席位交接）：OK。

1156:52　APP2（席位交接）：現在用花蓮跟空勤是沒有問題的，但是那個很麻煩的是，三么么么八在剛才是在秀姑巒溪吧，一千呎空拍；早之前是五千呎空拍，他說預計洞洞分會再回到比較高的高度，然後如果叫不到的話，剛才是可以請空勤拐洞三轉叫，就是三么么么八講話，我在舞鶴收得到。

1157:35　APP3（席位交接）：但是我們發他聽不到。

1157:36　APP2（席位交接）：我們發射沒有射出去，OK。剛才那個SP那裡也有收到電話或簡訊，他有請地面打電話或傳簡訊來通知（如果叫不到的話）。

1205:20　APP3：bravo 三么么么八，臺北通訊追蹤……

1205:31　APP3：bravo 三么么么八，臺北通訊追蹤……

儘管航機在意外發生前與近場管制站之間失聯，但另一頭凌天航空的地面人員與臺北近場管制臺之間仍持續保持對話；而從這份對話抄件內容中，可以得知消失的九分鐘當中，航機的飛行軌跡，以及意外發生後的緊急處置狀況。

時間是意外發生前九分鐘，十一點四十六分，航機位於秀姑巒溪出海口上空，雷達高度兩千一百呎，飛航狀況正常。

意外發生前，凌天地面人員與臺北／高雄近場管制臺之間的對話抄件（摘錄）也曝光。

KHH：高雄近場管制臺

TPP：臺北近場管制臺

凌天：凌天航空 B31118 地面人員

1145:24　凌天地面人員：教官你好，這邊是 bravo 三么么么八。

1145:26　KHH：嘿，你好。

1145:27　凌天地面人員：我們現在在⋯⋯豐濱，豐濱一帶，這邊直接空拍狀況

良好。

1145:33　KHH：好，下次呼叫時間，我看看。

1145:36　凌天地面人員：呃，是要么五分？

1145:37　KHH：呃，三十分鐘 么五分好了。

1145:39　凌天地面人員：好……Okay，謝謝，byebye。

1146:58　TPP：臺北近場臺。

1147:00　凌天地面人員：教官你好，這邊是 bravo 三么么八。

1147:03　TPP：是。

1147:04　凌天地面人員：我們在豐濱周邊一帶執行空拍，狀況良好。

1147:09　TPP：豐濱，好的，謝謝你喔。

1147:12　凌天地面人員：好，那下次么五分再跟你們報告，好不好。

1147:14　TPP：好，謝謝。

1147:15　凌天地面人員：好，謝謝，byebye。

飛向生命的盡頭

十一點五十四分三十七秒時，航機迫降墜毀，但無論凌天地面人員或管制臺人員都還未接獲通報，雙方都還以為航機仍在執行空拍作業；直到墜機意外發生二十五分鐘之後，國家搜救指揮中心傳來疑似有不明航機摔落的消息，高雄近場管制臺（KHH）才驚覺有異……

1218:41　TPP：喂，近場臺你好。

1218:42　凌天地面人員：喂，教官你好，這邊 bravo 三么么么八。

1218:46　TPP：ㄟ，請。

1218:47　凌天地面人員：我們在花東這邊空拍，作業狀況良好。

1218:48　TPP：OK，好，那你們下次連絡是……

1218:51　凌天地面人員：四五分。

1218:52　TPP：四五分，OK。你們在是海線還是山線。

1218:56　凌天地面人員：對不起，不清楚。

1218:58　TPP：你們是海線還山線？在縱谷，還是在海岸線這邊。

1219:04　凌天地面人員：我們剛剛最後一次跟他簡訊連絡，他是往豐濱路上走。

1219:07　TPP：往豐濱，對不對？

1219:09　凌天地面人員：我們現在應該是豐濱往成功海岸線上。

1219:11　TPP：好，了解，那就四五分呼叫。

1219:15　凌天地面人員：是是是

1219:16　TPP：好。

1219:17　凌天地面人員：好，byebye。

1219:34　凌天地面人員：教官你好。

1219:35　KHH：你好，不好意思，我這邊是高雄，想跟你請教一下三么么么八現在是在豐濱附近嗎？

1219:42　凌天地面人員：我們上一次跟他簡訊聯絡上的時候他是在豐濱那邊，我們試著再跟他聯繫一下，目前還沒聯絡上，應該是在豐濱往成功的海岸

線往南走。

1219:55　KHH：你要不要再跟他確認一下，因為臺北區管中心說搜救中心有接到

　　　　　疑似滑翔機「下來」；你能不能再確認一下，看能不能叫得到他、找得到

　　　　　他。

1220:11　凌天地面人員：是是是，好好，我馬上聯繫。

此時凌天地面人員多次試著與你及同機的攝影助理冠齊聯繫，但無論怎麼撥打，電

話那一頭早已斷訊再無人接聽。

接下來的對話抄件內容顯示當下能掌握的資訊不足，訊息甚至有些混亂，以致一直

無法求證到底國家搜救指揮中心之前提到摔落的「不明航機」指的是輕航機？滑翔機？

還是你們所搭乘的 B31118。

1247:16　凌天地面人員：我是 bravo 三么么么八地面勤務人員。

1247:16　KHH：是。

1247:21 凌天地面人員：教官，我們現在一直沒辦法聯絡到我們么八，你那邊有他的訊息嗎？

1247:27 KHH：我這邊也聯絡不到，他應該是在臺北近場臺的空域了。

1247:32 凌天地面人員：那個雷達看得到嗎？

1247:34 KHH：我看不到他，因為他高度原來就很低，我們就看不到他了；最後路上，所以我們是請他直接跟你們聯繫換成么三五點八，就換臺北的波道；因為那是他的空域，對，但是他們一直說你們有跟他們電聯，還是飛行員有跟他電聯？我不知道。

我們飛機交出去的時候，他是在玉里要往豐濱的路上，往瑞穗、豐濱的

1248:01 凌天地面人員：那個是……飛機上……用 line 簡訊，因為他們回報說無線電叫不到，所以我們才改用地面……地面回報方式。

1248:10 KHH：那你們一直有跟臺北那邊聯繫嘛，對不對？

1248:14 凌天地面人員：ㄟ，臺北那邊也叫不到，我們也是同時……高雄、臺北兩邊都同時地面按時回報，但是像他那個……你們……那個通知說國搜

中心……

1248:25 ＫＨＨ：但是後來他們好像聽說，國搜中心說是，好像說疑似是輕航機耶；說在豐濱附近輕航機，但是問題是現在……你們現在也聯絡不上他……

1248:36 凌天地面人員：是的，我們也聯絡不到他，所以我們想確認一下到底是……訊息有確認是輕航機嗎？

1248:43 ＫＨＨ：呃……這個是後來臺北區管中心那邊接到國搜中心跟他們講說疑似是輕航機；但是我們也不確定，因為我們……我們都是被動接收訊息的單位啊。

1248:56 凌天地面人員：是是，我們再負責聯繫看看。

1248:59 ＫＨＨ：好，如果都有連繫上的話，麻煩電話通知，跟臺北、跟我們這邊都講一下好不好？

1249:03 凌天地面人員：okay，好好，一定會的，因為大家都擔心……

1249:05 ＫＨＨ：好，謝謝，bye bye。

1250:11　凌天地面人員：喂，教官你好。

1250:12　TPP：ㄟ，你好，請問你們三么么八現在在哪邊？

1250:14　凌天地面人員：教官，那個……我們現在勤務人員，我們現在應該在池上啊……現在那個……

1250:19　TPP：池上，是不是？

1250:20　凌天地面人員：那個飛機，ㄟ，飛機現在試著在連絡，但現在那個位置，現在還沒有連絡上。

1250:25　TPP：過了豐濱對不對？

1250:27　凌天地面人員：對，我們最後訊息的時候，看到是，ㄟ……瑞穗往豐濱的那個方向走。

1250:32　TPP：OK，那你們有消息跟我講齁。

1250:34　凌天地面人員：是是是。

1250:35　TPP：因為過了三洞，如果真的連絡不到，反正要搜索耶，好，你再幫忙連絡一下。

1250:41　凌天地面人員：教……教官你們那邊那邊雷達幕有看得到嗎？

1250:43　TPP：看不到。

1250:44　凌天地面人員：那他掛 squawk 洞六么么 *（航管應答機ID代碼）。

1250:45　TPP：看不到啊，就是看不到。

1250:47　凌天地面人員：這樣子喔，好……

1250:47　TPP：嗯嗯嗯。

1250:48　凌天地面人員：okay，好好，謝謝，bye bye。

接下來的六分鐘，地面人員試著聯繫各方，依舊沒有任何音訊。推估航機飛行時間，若不落地補充油水，油料恐早已耗盡。

1256:42　TPP：臺北近場臺。

1256:43　凌天地面人員：教官你好，這邊 bravo 三么么么八地勤人員。

1256:47　TPP：嗯，有連繫上了嗎？

1256:49　凌天地面人員：沒有，教官，我沒有連繫上。

1256:53　TPP：沒有連繫上？我們也看不到他、也叫不到他耶。

1256:56　凌天地面人員：唉，教官，那個我……我們剛剛……剛剛那個……我們……我們那個飛安室主任電話連繫那邊……那個國搜中心的話，他們回報是說這個在豐濱大港口那邊，好像有飛機，那個……摔……摔下來。

1257:19　TPP：在哪裡？

1257:20　凌天地面人員：在大港口。

1257:21　TPP：大港口。

1257:22　凌天地面人員：就是豐……豐濱週邊而已。

1257:24　TPP：嗯，所以你現在沒有辦法確認是誰嗎？

1257:26　凌天地面人員：沒法確認，我們現在也連繫不上。我們飛機十點四十五分起飛，現在已經超過兩個小時了，照理說應該要回來加油了。

1257:38　TPP：好，所以他應該油量也不夠了，是不是？

1257:42　凌天地面人員：這個時間……這個時候應該是算……ㄟ，已經用到保險

油料，這個應該已經要回程了。

「航機墜毀後主殘骸受大火燃燒而殘缺不全，主殘骸座標北緯 23°28'24.19"，東經121°28'45.49"，駕駛艙及客艙機身結構及蒙皮完全焚毀。機首磁方位一百九十度（朝南）、主旋翼於主殘骸旁，外型完整；後段尾桁斷裂，位於主殘骸後方。」

「起落架滑橇斷裂部位、防撞 L 型油箱及尾旋翼片斷裂面均呈過載破壞特徵；左、右前段起落架滑橇折斷，後段則插入地面。」

飛航安全委員事故調查提及：「資料顯示該機墜地時，旋轉狀態之主旋翼砍斷尾桁，尾旋翼與地面撞擊而損壞；同時該機與地面撞擊力道亦造成起落架及油箱結構過載破壞。」

你倒臥在秀姑巒溪的出海口二．五公里處，太平洋的風徐徐吹來，吹過了所有的全部，吹進了生命的深處……

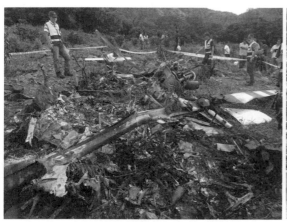

齊導搭乘的 B-31118 直升機迫降後失事現場。
（國家運輸安全調查委員會提供）

掛載於機鼻下方的陀螺儀仍可見其完整性。
（國家運輸安全調查委員會提供）

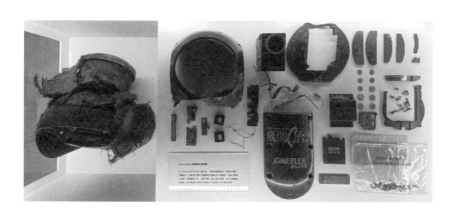

摔毀的空中攝影系統陀螺儀殘骸於淡水「齊柏林空間」常設展出。

1　「不關車加油」，又稱「熱加油」。係指地勤人員在進行加油作業時，飛機保持發動狀態，此舉有助加油作業完畢後，一旦取得航管飛航許可，即可立即起飛，縮短待機時間。

2　六月九日（事故前一日）晚間七點，執行空拍作業機組人員，含兩名正駕駛員、一名航空維護工程師、兩名油車駕駛、兩名空拍人員及一名業務人員共八人，在楓港當地餐廳內進行隔天（六月十日）的任務提示；內容包含：航機狀況、天氣狀況、緊急程序背誦、臨時起降場注意事項及障礙物清除處置等，直到晚間八點許任務提示會議結束，一行人始返回旅館休息。

3　秀姑巒溪上游原為向東流，因受阻於海岸山脈，轉而沿花東縱谷向北流，匯集各支流後在瑞穗鄉往東，經過海岸山脈後，進入太平洋。

4　二〇一五年初，台灣阿布公司採購一套 6K 超高解析度的空拍設備（五軸陀螺儀穩定器），型號Cineflex Elite，序號 305，該設備總重約六十公斤。由於前後兩台陀螺儀分別在二〇一二年及二〇一六年均因水平儀角度誤差，加上拍攝時會產生搖晃現象，先後送往德國、美國維修。在拍攝《看見台灣》時，齊導深知陀螺儀空拍攝影系統穩定的重要性，養成了起飛前和陀螺儀說話的習慣，

並將它視為相互信靠的夥伴。

5 六月十日上午六點四十六分，齊導以 LINE 訊息詢問凌天業務人員「要不要換飛？」並獲得此行任務領隊（即張志光教官）的同意。

6 摘錄自「飛航安全調查委員會航空器飛航事故調查報告」（編號：ASC-AOR-18-10-001）。

7 二○一八年十月飛航安全調查委員會航空器飛航事故調查報告（第二冊，附錄三：影像解讀報告，第43頁）。

第二章

解脫

最早的一件衣裳，最早的一片呼喚
最早的一個故鄉，最早的一件往事
……
舞影婆娑在遼闊無際的海洋
啦啦啦哩哩啦……
吹上山吹落山，吹進了美麗的山谷
……
吹動無數的孤兒船帆，領進了寧靜的港灣
穿梭著美麗的海峽上，湧上延綿無窮的海岸
吹著你　吹著我　吹生命草原的歌啊
太平洋的風一直在吹
太平洋的風徐徐吹來，吹過真正的太平……

宜蘭蘭陽平原與龜山島。

（齊柏林攝影／看見・齊柏林基金會提供）

從獨處中獲取最佳養分

這首由胡德夫老師詮釋的「太平洋的風」是你最愛哼唱的一首歌，縱使記不清所有的歌詞，但重複著熟悉的那幾句，就夠你一路哼唱著；如果有人同行，你還會扯開喉嚨來個即興教唱。天生擁有渾厚嗓音，不時還會技巧性運用鼻腔共鳴，但荒腔走板、毫無音準才是真正的「實力」。「音準，不重要啦，自己開心就好。」你就是這樣投入而盡興。

你喜歡在大清早將亮未亮的鼠灰天色下，拎著攝影背包，開著車往宜蘭海邊衝去，一路看著不斷變幻的雲彩，觀察著什麼時候天氣開始變化；然後臉頰感知到海風的輕拂、全身細胞浸潤鹹鹹的海味，直到雙腳踩進濕軟的沙灘以及太平洋已然燒暖的潮水。

在布滿漂流木的海邊緩步走著，聆聽海潮傳來的信息，撿拾眼下一地的碎浪；等到黑色的礫灘曬得發燙，逆光的海面過度曝光，終於無法再多拍攝什麼景色，你遂繞進附近幾處傳統市場，為家裡、公司採買新鮮蔬果，隨興尋找拍攝素材。

「能這樣到處拍拍照片，調整好心情之後再去上班，就是最簡單的快樂。」你說。

早期你從拍攝房地產、室內設計裝潢等平面廣告賺取酬勞之後，也漸漸懂得在 eBay 拍賣網站上購入古董相機，鎖定的機種多半是一九五〇年代左右稱得上是工藝品的德國、蘇聯相機；結果愈買愈精，學著怎麼利用老鏡頭搭配數位機身，[1] 享受拍照的樂趣。一頭栽進「老鏡」、「老相機」的世界的你，一旦在網站上找到心目中的逸品，就會暗自開心個半天⋯；就這樣前前後後竟也買了三、四百台，自嘲已到了「玩物喪志」的境界。

天氣不好（因為航機不能起飛），心情不好、壓力大的時候玩玩相機，有個東西在手中把玩成為一種釋放、一種習慣，也成為生活中的規律與重心。天氣好的時候呢？

「昨日臺北盆地在下午三點半突然撥雲見日，天空變得明亮清澈還帶點鵝黃的色彩；這樣的好天氣來得有點晚，讓人措手不及，不知如何是好。於是立刻抓起相機衝往大直、圓山一帶尋找可以拍照的景點。雖然晴空只是短暫的乍現，而夜幕又快速低垂，但這已夠讓我拍得歡喜高興。」

外人絕少從你臉上看到愁容，你的心底總是深沉壓抑著累積了不知道多久、多少的情緒或壓力，卻又以最憨厚、直率的笑臉對待身旁的每一個人。

「我很憨慢說話，從來不覺得自己能夠把一件事情說清楚，也不覺得真的有人願意靜下來聽你說，然後明白你在說什麼；你不覺得嗎？每次想好好說清楚的事卻永遠都說不清楚，就算是最親的朋友、夥伴都一樣，講多了自己都覺得煩。我不太希望給人添麻煩，所以，有時候自己能做的就先去做，做不出來，你怎麼說都沒有人會懂，做出來了，大家看到就懂了。不是嗎？」

所以，沒有人真正知道你在想什麼？簡直就是一個可以忍耐到底的人，若不是一把火真要燒到了眉毛，也絕不輕易吐苦。

一 入公門深似海

後期你的壓力來自於資金嚴重短缺、來自於《看見台灣》上映後票房表現，在創下亮麗成績後的下一步要做什麼？但鮮少人知道的是，諱莫如深的公務體系有一度也差點兒壓得你喘不過氣。

因為先後在《大地地理雜誌》（一九九九）發表空中攝影作品，並陸續出版《上天下地看家園》（一九九八）、《飛閱台灣：我們的土地故事》等空中攝影專輯；二○○五年更在中正紀念堂廣場舉辦號稱台灣最大規模戶外攝影展的「上天下地看台灣——台灣土地故事影像特展」，隔年又發表《從空中看台灣》空中攝影輯。你的名聲漸漸響亮，原來有一位叫做「齊柏林」的人在臺灣的上空默默飛閱著這片土地。

不僅民間機構、商業案案主主動接觸邀案，就連政府部會也希望透過空拍的模式一覽國家山林土地，監測空汙及海域環境。聲名大噪的結果惹來不少的嫉妒，甚至有人公開放話要讓你「公務員做不下去」。

果不其然，二○○八年，臺灣臺北地方檢察署接獲民眾申告，遂立案「他字第

「五二七七號」偵辦「兼任他項業務涉有違失」（列為關係人）。

檢調人員去電國工局，將正在臺中出差的你召回；近午時分，直接在臺北高鐵站攔截，將你帶回國工局並展開搜索，查扣了你的電腦及相關檔案。隨後檢調人員又輕輕問了一句「家裡現在有人嗎？有小孩在家嗎？如果有，最好把孩子帶離開。」一行人旋即前往家中進入位於一樓的工作室，同樣逕自翻找相關「證物」，也查扣電腦裡的檔案。

你向來看不慣那些濫用公家資源的人，但沒想到這回自己竟成了「公器私用」案的調查對象；撇開莫須有罪名的衝擊不談，你更擔心的是家人受到牽連、年邁的父母承受不了打擊。

「我這麼乖的兒子怎麼會被調查？他根本沒有這個膽嘛。」滿頭白髮的母親對自己的兒子沒有半點懷疑，但也不免感嘆，做了一輩子奉公守法公務員的齊家，怎麼會跟檢調人員扯上關係？當然更深怕你日後遭到羞辱、威嚇、疲勞轟炸式的調查。

「跟伯母說一下，調查搜索的程序是必要的，只要釐清案情，確認沒有違法就可以結案，以後也不會再遭人檢舉。」其中一位調查員離開家前悄悄在家人耳邊說。

當天你被帶回調查局審訊，直到晚間才返回家中。

不僅工作同仁、主管被傳喚，就連曾經承標的廠商、製作公司，甚至負責出租直升機的航空公司業管人員也被要求出面接受調查。不少人在檢調人員面前都說「別的公務員不敢講，但齊柏林絕對不可能」。事後也有朋友私下透露，有一次團隊出差去高雄空拍，當天任務結束後，幾個友人相邀去卡拉OK歡唱；就在大夥都在興頭上時，沒想到你冷不防說一句：「我不會喝酒，你們去吧，而且我是公務人員，不能出入『那種場所』。」幾個友人又好氣又好笑，狠狠把你調侃一番後卻也一點興致都沒了。

就在大規模偵查後的隔年（二○○九年）三月，同案中「涉犯侵占公用財物罪嫌」部分，確定另簽分偵字案（列為被告）辦理。[2]

最終，無論是違反「公務人員服務法」，或者涉犯侵占等罪嫌都因查無事證，獲得不起訴處分；被誤會、誣陷，甚至成為偵查對象的感覺實在不好受，雖還不致讓生性樂觀、豪爽的你萬念俱灰，但已有「一入公門深似海」的感嘆。

一場風災成為生命最大轉捩點

同年八月八日，莫拉克颱風及其所引進西南氣流所挾帶的豪雨肆虐臺灣中南部及東南部地區；八月十一日颱風遠離解除空域管制的第一天，你向局裡請了假，沿著高屏溪源頭的荖濃溪、楠梓仙溪進入高雄縣（當時高雄縣、市尚未合併）那瑪夏鄉、甲仙鄉、六龜鄉等地，觸目所及盡是毀天滅地、遭受詛咒般的殘破。

這是你第一次噙著淚執行空拍任務。

直到航機落地後，你仔細比對飛行軌跡，驚覺自己拍到的一大片土石流其實就是甲仙鄉小林村的所在地，全村一夕之間遭土石掩埋，四百七十餘人無一生還。3

原來國土山林保育、環境保護、極端氣候、霧霾空汙的問題一直都在，只是每個人只想著如何「討生活」，對於身處環境的變化往往疏於關注或視而不見；而政府所謂的「刻不容緩」終究也只是口號，你知道「就算別人不做，自己也要拿出具體行動不可」。這趟飛行帶來的震撼與衝擊讓你終生難忘，這一刻你知道有更重要的事情得去做，儘管曾經遭人構陷、被檢調「追殺」，但你完全不以為意了。

「萬姐，這個島上的美麗與遭受的破壞，不能只有我一個人看見，我想把看到的景象、台灣面臨的環境問題拍成紀錄片，到時候你們來看紀錄片就會知道我在擔心的。」

你將心中的焦慮與煩憂一股腦兒向多年好友萬冠麗說了。

考量赴美購買空中攝影系統（陀螺儀）需耗資約七十萬美金，因此公司資本額設定為三千萬新臺幣；當時有幾位熱血兄弟表態願意籌措資金入股，力挺你這位英姿勃發的小老弟；俠女個性的萬姐更是一話不說，支持到底。但就在公司籌組的前一刻有了變數：原本承諾投資千萬的一位有力人士最終並未進場，而除了一些「散股」資金入股外，一半以上的資金壓力全由萬姐扛了下來。4

二〇〇九年十月二十一日台灣阿布電影公司成立，並由投資金額最多的萬姐擔任董事長；你說，著手籌拍一部從空中鳥瞰臺灣的紀錄片，目的不是在滿足你翱翔天際遂行空拍的夢想，而是在喚醒島上沉睡的住民。

兩個月後的十二月二十七日，你正式向服務屆滿二十年的國工局提出辭呈：

茲因近年發表攝影著作屢遭外界質疑檢舉，雖經檢調偵查還予清白，惟造成局內長

官及同仁困擾，在此敬表歉意。

職於公餘之時從事之攝影創作，均以自費及自有器材處理，為免再生不當風波，並考量生涯規劃及實現個人理想等因素，擬辭去本職，謹請各級長官一本先前對職之厚愛，准職所請。

遞出辭呈後沒多久，勸阻你離職的聲浪紛至沓來。

大抵是說「公務員好好做嘛，退休後有了退休金再拍也不遲」；「家裡老的老、小的小，一家人都得靠這份薪水」；「再想清楚點吧，不必急於一時」。在週遭友人的「強烈」建議下，你改提申請留職停薪。

職齊柏林自民國七十九年七月到局服務迄今，在職期間承蒙長官愛護，不吝指導，使職專業知能得以精進，至為銘感；茲因雙親老邁，年近八十，為盡人子孝道，擬請

鈞長同意准予職自九十九年七月一日至一○○年五月三十一日期間辦理留職停薪。

這個決定是為了讓家人安心，也算是重新調整心境，認真思考人生的下一步，也證明自己的決定並不是意氣用事。但在午夜夢迴時，腦子裡全是籌拍紀錄片的念想。

留職停薪期間，你過得豐實而自在。參與了台灣文創發展基金會在臺北華山創意園區舉辦的「正負 2°C 飛閱台灣」空中攝影展覽，另外拍攝的「飛台灣。Free Your Mind」短片，也獲得金鐘獎頻道廣告獎的肯定。當然，每天眼睛一睜開少不了的仍是想辦法籌募拍攝紀錄片資金。

離開公職只因不想再給自己留後路

當實現夢想的動力超越舒適圈的慣性，行動就開始了。

這一年，因為上天下地奔走拍攝，你的身體、眼睛都呈現老化現象，自覺「時不我予」、「歲月不待人」而心生感慨，心想：就算復職，也就真的不要再留戀公門了吧。

二〇一一年六月一日依規定申請復職，但七天後，六月八日「世界海洋日」當天

（六年後的《看見台灣Ⅱ》記者會也選擇在這一天舉行），你隨即提出請辭，這次比誰都想得都透澈：「人生已經四十七歲了，能把剩餘的人生投入在自己畢生最愛的工作上，真的沒有甚麼好後悔跟猶豫的。」

七月一日起你恢復自由身後立刻轉身投入「建國百年空拍計畫」，並在十月的國慶大典中以「空中攝影」角度，帶著國人首度以高空視角觀賞「國慶閱兵空中分列式」以及雷虎特技小組（AT-3 攻擊教練機）編隊衝場的畫面。

緊接著也與法國公共電視〈Bird's Eye View〉製作單位合作空拍澎湖群島、與日本NHK電視台〈世界名峰偉大山岳──令人著迷的溪谷〉節目協拍玉山，以及接受台灣高鐵公司委託空拍高鐵列車動態；這個時期，你也只能用這種「以案養案」的模式積攢籌拍紀錄片的資金。

在離開老東家後，國工局一時半刻還找不到適任的空拍記錄員，於是你欣然應允擔任起義務空拍手。只要國工局提出需求，像是記錄工程進度、主官視察行程，又或者重大工程重要里程碑等等，你都義務出班空拍（覈實報支往返車費及住宿費，另由國工局支付五百元膳雜費），持續為日後的國道建設工程留下最詳實的紀錄。

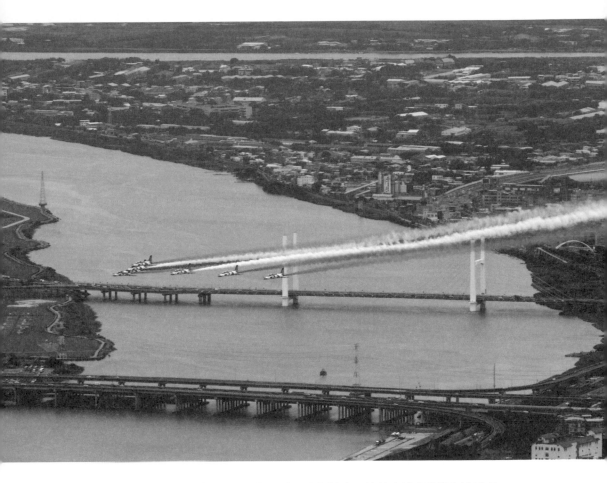

二〇一一年，齊導以「自由身」投入建國百年計畫，並首度以直升機空拍雷虎
小組空中分列式。（齊柏林攝影／看見‧齊柏林基金會提供）

「也不要說義務幫忙啦，因為現在沒工作了，要租一趟直升機都不容易，我正好可以藉著記錄國道工程，多看看美麗的臺灣，你知道嗎？我比任何人獲得的都多欸。」

「與其說他是放棄退休金，不如說他是放下，而且頭也不回地往前走，再沒有什麼桎梏可以攔阻他實現夢想。」這是朋友為你下的註腳。

尋求解脫卻讓自己陷得更深

二〇一二年初的某天凌晨一點多，心情沮喪的你打了通電話給友人：「我看我真的要毀了，恐怕連家人的未來都被我毀了；我已經把所有家當都押進去，但還是遠遠不夠；而且好多人都跟我說我是在做傻事，這部空拍紀錄片根本不會有人看，一點點回本的機會都沒有。怎麼辦？」掛斷電話後，你知道再多的安慰都無法紓緩內心的焦慮或恐慌；眼下完全沒有退路，自己彷彿是一支開了弓再無法回頭的箭，只能一路朝著遠方的

微光前進，把陰影留在身後。「就盡量拍，到時候再說吧。」你告訴自己。

二〇一三年六月二十七日，為了《看見台灣》的電影配樂，一行人扛著「不成功便成仁」的壓力飛往捷克首都布拉格錄製電影原聲帶，而你承受的壓力幾乎到了臨界點。

配樂大師 Ricky Ho 一會兒拿指揮棒，一會兒又拿著筆飛快地在樂譜上游走，隨著影片及當下的感受邊錄邊改。在一旁側寫記錄的你心頭卻掛著：公司財務吃緊，到正式上映前亟需另一筆借貸（約五百萬）支付後製、租金、人事開銷，管絃樂團編制的配樂費自然不

二〇一三年六月，齊導一行人遠赴布拉格錄製電影原聲帶；指揮（中）即為 Rickey 何國杰老師。（看見‧齊柏林基金會提供）

菲，但都在現場錄音了卻還要改譜？究竟是不是哪個環節出了問題？花費這樣的預算錄製配樂到底能加分多少？做為音樂的門外漢的你膽戰心驚卻完全沒個譜。

在布拉格的那幾天晚上，你和同住友人促膝長談了好幾回，言談中，形容自己像是個被工作綁架、被人情綁架的受害者，搞到最後工作、家庭、人際……沒有一個關係搞得好。「如果我沒有從國工局離開，如果一切都沒有開始，現在的日子會怎樣？」、「唉，這部電影要是沒有大賣，我一切的一切都完了。」那一晚，你望著下榻飯店的天花板徹底失眠。

四個月後，二〇一三年十一月一日《看見台灣》上映，六十六天內就創下兩億元的票房，打破國內紀錄片影史票房紀錄，固然一掃憂心票房慘澹的抑鬱，但從此你更加忙碌：出席一場場的映後座談與巡迴演講、參加一次次的行銷宣傳與飯局邀約，還得顧念拍攝期間曾經提供奧援的諸多人情，以「出席亮相」當做一種回饋。

初嚐走紅滋味的你仍然得面對現實問題：公司一個月近六十萬的固定開銷，這樣的固定支出是無論電影怎樣賣座，拆分收入都無法支應的。於是繼續向公部門爭取標案、慎選廣告代言或承接其他商業性質拍攝，成為無法逃避的輪迴。

你的生活作息大亂，與自己相處的時間少了；一個星期有五、六天的晚上都在外頭吃飯，陪伴家人的時間少了；整天處於忙碌、緊繃狀態，疲累的你睡眠時間更少了，甚至變得極為淺眠，偶爾半夜還會夢到一堆事情沒解決而夢囈、而驚醒。到後期，你開始在睡前一個人啜飲威士忌，好讓自己平靜下來、早點入睡。這些都是你始料未及的。

更讓你招架不住的是，上映後沒多久，已經有很多聲音開始慫恿你快點拍攝《看見台灣Ⅱ》；每一次演講、受訪，或者朋友私下關心，免不了都要提一下：應該會有下一部吧？什麼時候拍第二支紀錄片？成立電影公司就是要有作品，打鐵趁熱，趕快對外宣布要拍第二集！這次不要再「看見台灣」了，可以去拍國際的環保議題。還有人試圖沒收你的手機，逼迫你好好想想下一步要做什麼！

其實你自己清楚，《看見台灣》也許不會有續集，至少，當下你沒有想過要即刻拍攝第二部紀錄片。但經人這麼一來一回地勸說著，搞得你心頭壓力又大了起來。

「壓力是一定會有的，就像創作歌手第一張唱片大賣之後，對於第二張專輯就會有不同的期待，這是很正常的事；不要因為內心過度的焦慮反而讓下一部電影走調，放寬心，這樣的壓力任誰都會有的，你並沒有比較特別。」豐華唱片陳復明老師也曾這麼提

醒你。

二○一四年展開國際巡迴放映演出時，有位在美國的臺商曾經誇口要送你一架直升機，希望能再拍第二集，延續這股熱潮，也讓公司的業務得以推展下去；這個提議著實觸動了你籌拍續集的念頭，於是出現了另一個天人交戰的問題：《看見台灣II》只拍臺灣？還是要大膽走向國際？你好幾次跟友人說：「我只拍臺灣，因為我跟臺灣土地有感情，好像在談一場戀愛。」如今若要跨國拍攝，一方面好像有違自己的初衷，一方面又要面對沉重的資金壓力。

想到這裡，你不由得嘆了一口氣，這還真是段不堪回首的過往，好像做了一場很長很長的夢，好不容易醒了，難道還要再重複同樣的夢魘？你右手的食指彷彿反覆按著快門般，不停在桌上輕輕敲擊著……

後記——

早在蒐集老鏡頭、老相機之前，齊導就喜歡從網路下單購物了。記不得是多少年前的事，齊導著迷於能量恆動且以精準聞名的「空氣鐘」；這類的時計無需手動上鏈、幾乎不耗能量，可經由環境中溫度與大氣壓力微小的變化中獲取運轉動能（有的號稱一度溫差即可獲取兩天的動能）。有一次，齊導以台幣兩萬元的價格從 eBay 標到了一座「空氣鐘」，之後，又煞有介事地找到專門的店家花錢保養；只不過，曾多次私下抱怨這座「空氣鐘」常常罷工停擺、從來沒有準時過，完全拿它沒輒。

至今這座「空氣鐘」仍存放於「看見‧齊柏林基金會」辦公室中。

齊導透過網拍平台
斥資購買卻從未準
點過的空氣鐘。

1
齊柏林的第一台老相機是一九五一年，二次世界大戰後生產的 KODAK RETINA IIa ／ Schneider Xenon Lens(50mm F2)。

他也曾以一九五〇年出產的 Carl Zeiss Biogon 35mm 鏡頭，搭配二〇〇〇年後的相機（BESSA R2C），並自豪這相差半個世紀的結合「簡直是一對老夫少妻」——絕配。

齊導收藏的第一台老相機，是二次大戰後的產物（1951）。
（翻攝自臉書）

2
檢察實務裡將案件分為「偵」字案或「他」字案。「偵」字案的相對人稱為被告、「他」字案的相對人稱為關係人；「偵」字案偵查終結，若犯罪嫌疑不足，就應為不起訴，一旦確定，除非有新事證，檢察官不得再對此案重行起訴。「他」字案中，若犯嫌不足，則直接簽結，但因簽結非法律規定，檢察官不受拘束仍可重新起訴；「他」字案件經調查後，若發現特定關係人可能涉嫌犯罪，可改分「偵」字案辦理。

3
中央大學地球物理所教授陳建志曾透過電腦模擬將小林村滅村過程分為兩階段。

第一階段是八月九日清晨六時十六分，附近標高一四四五公尺的獻肚山，禁不住豪雨沖刷，三千萬噸土石以每秒五十米的速度向下崩移（產生地表震動）；大量土石先後撞擊五九〇高地、旗山溪谷，不到兩分鐘，小林國小以北的村落在毫無預警下被摧毀，中央氣象局的地震波模擬也證實了這項模擬推測。第二階段則發生在村北被淹沒後的三十至五十分鐘。遭土石阻斷的旗山溪水迅速蓄滿、潰決，引發含沙濃度高達三八％的泥流，原本以為逃過一劫的南側聚落，最終也不幸被泥流掩埋。

4

「有力人士」在台灣阿布電影公司即將成立前臨時抽手，公司成立資本額不得不從原先設定的三千萬下修成兩千萬；《看見台灣》出品人萬冠麗女士（萬姐）先是向銀行貸款一千萬，但當所有入股資金全數購買空中設影備陀螺儀後，又再以個人信用貸款借得近四百萬元做為租借直升機、人事費、辦公室租金開銷等周轉金。齊導過世後，萬姐持續協助公司善後事宜，一手催生「看見·齊柏林基金會」並擔任執行長職務。

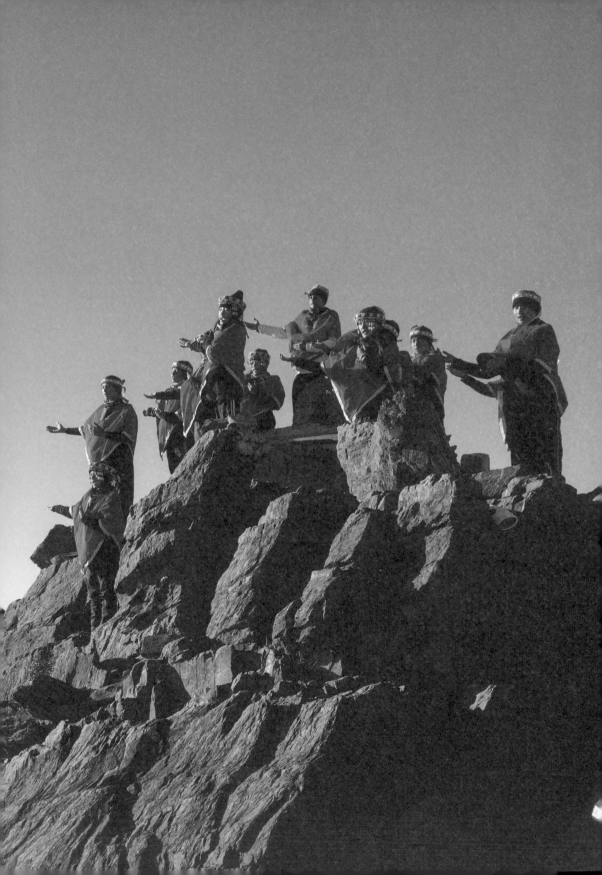

與人爲善

「我是齊柏林，現在資金還是有點缺口，
拜託一下啦，就差一點點了。」

「齊先生，不是我不幫你，
但你們這些搞藝術創作的都只會伸手，
要別人出資支持你們實現理想；
紀錄片拍完之後會授權給我們使用嗎？
還是我們也可以拆分獲利？
遊戲規則也要講清楚嘛。」

在齊柏林導演的邀約下，原聲童聲
兒童合唱團得以登上玉山高歌。
（齊柏林攝影／看見・齊柏林基金會提供）

抵押房子為籌錢 家人：養雞尚需一把米

拍攝紀錄片初期籌資、借貸都不是很順利，甚至距離你所設定的目標金額還相差甚遠，被冷眼相待也早已是家常便飯。

「能借一點是一點嘛，這樣我就有機會多飛一趟空拍。」

「沒關係啦，他們還不了解我要做的紀錄片，所以一下子要拿錢出來支持也是很為難吧；習慣了啦，再努力就好了！」

有人勸你不要這麼傻，因為臺灣不會有什麼良心的企業團體，更別說有意大肆開發的財團，要他們支持這種環境生態紀錄片根本是拿石頭砸自己的腳。1

「你也別去碰觸什麼哀愁、創傷、環保議題的，曲高和寡的內容沒有人會埋單；起手式就是先好好記錄美麗的臺灣，然後把片子賣給中國大陸，這樣或許還能賺一筆，有了錢才有機會往下走嘛。」

的確，這次要拍的紀錄片可絕不是出動吊車就能充數的。

你想起多年前曾經接受環保公益團體邀請「空拍」，一口答應了之後才發現這些公益團體根本沒有足夠的經費租借直升機，抱持著「大家都是為這塊土地好，能幫就幫」的心態，最後只好商請縣政府雇用二十五公尺的吊臂車，以掛吊籠的方式「空拍」；患有懼高症的你一落到地面，兩腿已發軟、打顫。

直升機租金一個小時十到十五萬，換算下來，光是一分鐘的影像就得花費兩千到兩千五百元。有朋友替你心急，有意引薦知名水泥業者贊助，但被你一口氣回絕了；你說任何一家水泥業者看了片花後都不可能出資支持的，更何況，「拿人的手短、吃人的嘴軟」，若真拿了他們的錢根本別想拍什麼，這豈不自打嘴巴，自失立場。

同時又考量到若申請文化部長片輔導金兩百萬元，不僅為數不多，又得依循公部門核銷的許多規範，最終也放棄申請補助，這樣你也才能獨立、不受外力干擾記錄拍攝。

「安啦！沒有錢就向銀行貸款啊，現在銀行這麼多家，它們總是有錢吧。」

打定主意後，你與父母商議抵押三十多年的老公寓（一九八七年購置）。知道你準備大步邁進、實現理想且打算有一番作為時，兩老打從心底支持……「養雞沒有一把米能

養得出來嗎？做任何事總是要資金、要成本，你需要就拿去吧。」你也拍胸脯向父母保證：「你們放心，將來絕對不會讓你們沒地方住，我們誰都不會搬走的。」

之後，你再將自己居住的二樓公寓也拿出來抵押，加上申請個人信用貸款，總共向銀行借貸了一千六百多萬，不足額的部分就真的只能盡量借了。

看著防潮箱裡老鏡頭、老相機等心愛的收藏，你心想：如果真遇到急需經費周轉的時候，就忍痛把這些老物賣了換現吧，說不定到時這些老物的價格早就翻了好幾倍。

一叠舊鈔、一筆善款　共同成就人性美好

原本空拍時所使用的空中攝影系統設備（陀螺儀）都是租來的，一旦受限於天候及空域管制等因素而無法升空時，這些租來的設備還是得算租金，實在不划算。二〇〇九年十月台灣阿布電影公司成立後，你透過管道得知美軍將釋出空中監視攝影系統（一套約三千萬新臺幣）。於是在二〇一〇年六月間，遠赴美國洛杉磯採購陀螺儀，並於聖地

牙哥國際飛行訓練學院接受飛行訓練。期間，在友人安排下前往「聖地牙哥台美基金會台灣中心」演講，向僑界展示二十年來空拍臺灣土地的作品，並介紹籌拍紀錄片的構想，立刻獲得僑界熱烈支持，以具體行動支持紀錄片拍攝，原本寄抵美國當地的一百本空中攝影集也悉數銷售一空。

離美返臺前一晚，旅居洛杉磯的支持者 Patricia 透過「文茜的世界周報」得知你空拍計畫後，無論如何都要與你見上一面；短短半個小時會晤，除了表達內心感佩，臨走前還硬塞給你一個信封，說是家人支持紀錄片拍攝的微薄心意。Patricia 臨走前對你說：

「這裡全是舊鈔，請不要介意；但這每一分錢都是家人胼手胝足、辛勤耕耘掙來的。」信封裡裝著綑綁整齊的舊鈔，另外夾藏了一張小卡片。

齊先生：

所有有形的事物都有期限，唯有真心是無限量的！

加油！相信會有更多人，會如同我一般被你所感動。

Patricia Shen June 2010

反覆讀著這段溫暖人心的文字，你差點掉下眼淚，一整個晚上錯綜複雜的念頭和思緒在腦袋裡忽悠悠地轉啊轉，閉上眼睛並不是為了讓自己盡早入睡，而是在思索要如何面對、處理內心強大的使命感。

熟識的好友都說，你的血液裡百分之百流著「與人為善」的基因。而這個「與人為善」並不是時下以為的「不計較、不抱怨」、「跟他人和好相處」，而是《孟子‧公孫丑上》原意所說的「取諸人以為善，是與人為善者也，故君子莫大乎與人為善。」，簡單說就是贊助別人一起成就好的、善的事情。

由於協拍建國百年國慶專案，得知在國慶大典中以天籟般歌聲演唱〈百年禮讚〉組曲的是來自南投信義鄉的「台灣原聲童聲合唱團」，你遂有了邀請南投縣信義鄉東埔國小合唱團到玉山頂上唱歌的念頭。為此，你特別走訪一趟南投信義鄉的「台灣原聲教育協會」拜訪馬彼得校長及理事長阿貫老師，當面播放《看見台灣》的前導影片素材，期待獲得協會的支持。

落腳在玉山山腳下的「台灣原聲童聲合唱團」成立四年多來，還不曾帶著小朋友爬上玉山，加上探知你的來歷與初衷，協會沒有任何猶豫，一口氣就答應無償協助；但師

我所認識的齊柏林　　070

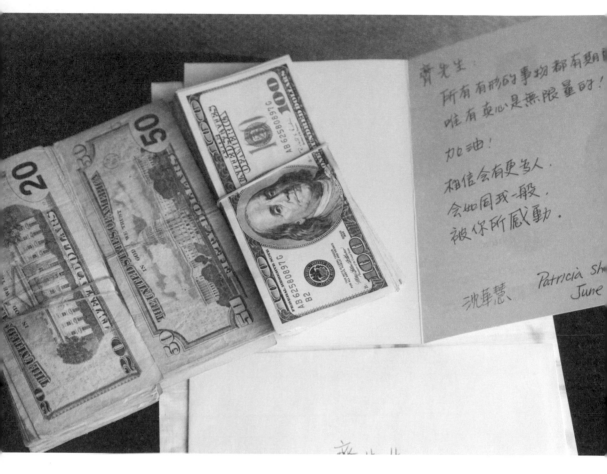

齊先生：

所有有形的事物都有期限，
唯有真心是無限量的！

加油！

相信會有更多人，
會如同我一般，
被你所感動。

沈華慧、　Patricia Sh_
June

旅居洛杉磯的 Patricia 寫給齊柏林的小卡片。
（齊柏林攝影／莊靜雯收藏）

生上山衍生的費用怎麼辦？馬校長對你說：「不用擔心，我們另外想辦法找經費贊助，只要世界真的能聽見臺灣的玉山唱歌。」[2]

過些時候，你前去探班，頓時被每個孩子認真投入、清亮純淨的歌聲感動，心想：《看見台灣》最後一幕終於有譜了。回臺北的路上，小朋友的歌聲與畫面構圖、運鏡手法在你的腦海相互縈繞、交迭起伏。

回到臺北已是週日深夜，你心想「台灣原聲教育協會」同樣得辛苦到處找資源、求贊助，四處籌募經費才能讓孩子繼續接受音樂教育；協會雖然答應無償支持拍攝，但上山的十五位學生、十五位家長，再加幾名嚮導，成員的膳食、交通、禦寒衣物總還是需要用到錢的。據量了一下公司的財務狀況，原想匯款兩萬元做為孩子們的車馬補助費，不過想了想又覺得金額太少出不了手，最後決定匯款十萬元做為資助。午夜時分，你滿腦子都是孩子們的歌聲及笑容，索性起身下載捐款單，隔天週一大清早趁著同事都還沒進公司時，填妥所有資料後便傳真給對方；另外寫了一封電子郵件，表達內心的感謝、感激，至此算是了卻一椿心事。

但幾天過後，不但沒有收到協會的回音，也未接獲信用卡扣款通知；正在納悶哪個

環結出了問題時，你收到了阿貫老師的回信：

Dear 柏林 平安

聽說您以公司名義贊助原聲十萬元，這真是一筆最珍貴的捐款，您真是性情中人，令我們感激涕零啊。

我們一直在考慮要不要接受這十萬元的贊助，因為我們知道你們也需要幫助；經過理事們討論，決定這筆款項皆使用在登玉山（共三十五人）所需費用上（阿布公司毋需再支付其他款項）。

原聲的兩位贊助人○○○大哥與○○○大姐得知所有過程後深受感動，他們將贊助阿布公司一百萬新臺幣，支持您繼續完成「換個高度，守護美麗台灣」的攝製工作。

處理日程及方式，未來會密切與阿布公司聯繫。

祝福阿布、原聲玉山行平安順利圓滿喜樂。

阿貫

簡單的善念像是投入湖中的小石子激起了漣漪，不僅成就了彼此，也促成日後你們更緊密的合作。

念念不忘必有迴響

「行善不欲人知」、「行有餘力」都還不足以形容你的對於弱勢團體的支持，你簡直做到「不遺餘力」了。

每次聽到哪裡需要贊助、捐款，你就會有所「行動」，直到幾個月後，家裡、公司陸續收到一堆社福團體或寺廟的收據，才知道你捐了這麼多款項。

這些不為人知的善行義舉，也不是長大了才養成的。

當你還是國中生的時候，兩位身著白襯衫、黑長褲，騎著高高腳踏車的外國宣教士按門鈴拜訪，隨口問你想不想學英文？十三、四歲的你見到他們在大太陽底下挨家挨戶

宣教實在辛苦，於是回到書房順手抓起家中兩只沉甸甸的竹錢筒，送給等在門外的兩位外國人；這兩名宣教士當下驚訝得說不出話，回過神後才連忙說謝。之後，你偶爾還會見到宣教士穿梭在附近巷弄的身影，但他們就再也沒來敲門了。

任職國工局初期，因為國道三號興建工程，你經常往返於臺北、龍潭間。有一回，看到一名外勞竟然在路邊賣起「黑翅鳶」，深怕牠變成他人的盤中殤，你立刻掏出錢把牠給「贖了回去」，然後找一處溪畔野地放生；雖然你向友人透露其實很想帶回家飼養、照顧，但肯定會討來一頓臭罵。

當下覺得對的、想做的事，就盡全力付出，不去計較什麼後果或要求回報。

日後，你看了王家衛導演的《一代宗師》，其中「念念不忘，必有迴響」[3] 這麼一句話深得你心；你想著：就是這種感覺！只要相信當下的決定是對的，便持續不斷地去做，哪怕沒有迴響，也不辜負自己的心意。

你的「念念不忘」終於換來了「台達電子文教基金會」、「緯創人文基金會」、「富邦文教基金會」、「中國國際商銀文教基金會」（兆豐國際商業銀行前身）的迴響；之於你而言，這簡直是暗室孤燈、絕渡逢舟。

看著資金陸續到位，你彷彿吃了顆定心丸，但在上映前，你開始擔心沒人進戲院看

這種類型的紀錄片（當年影廳的排程早被《偷天派克》、《終極警探：跨國救援》、《全面攻佔：倒數救援》、《鋼鐵人３》、《玩命關頭６》、《雷神索爾２：黑暗世界》等好萊塢劇情動作電影一檔檔佔滿），於是在電影正式上院線的前兩月，你興起辦一場「頂天立地」的戶外蚊子電影院的念頭，或許可以吸引愛好露天電影的民眾前來觀賞。

與其把露天電影院認為是上映前的行銷活動，不如說這是你心底的「願」。願看過的人都有好口碑（就算未來上映後不叫座），願集眾人心志，以實際行動支持環境保護的理念，願漸漸引發國人關心土地的意識，讓每個人都認識到這塊土地發生了什麼事。

早在二〇〇五年三月底到六月底，你參與科博館、中央大學太空及遙測研究中心，以及大地地理雜誌共同舉辦的「上天下地看台灣──台灣土地故事影像特展」，這有史以來最大規模的戶外攝影展，地點就選在中正紀念堂前的民主廣場。廣場方正、縱深又長，估計可容納五、六千人，若避開廣場中央的旗座周圍不計，民主大道上少說可以安排兩、三千個座位；但高流明的投影設備、營造立體聲氛圍的多聲道音響、現場燈光設計，以及雨天備案的帳篷，想到的每個項目都要花錢，粗估就得耗資三百五十萬元，馬

上又遇到經費不足的問題。

「既然是要鼓勵大家來看，我們就號召群眾一起募資籌辦吧！」

「難道不怕被破梗而影響票房？」立刻有夥伴提出疑惑。

「不會啦，我的目的就是要有人看到，愈多人愈好。三千人的反應如果不錯，他們就會告訴親友進電影院看；如果真的不好看，用再多的行銷把觀眾騙進去也不會有好口碑。」

當時群眾募資風潮才剛興起，兩百萬誰都不知道有沒有機會達標；尤其，距離十一月一日正式上映的時間點太近，募資專案啟動若沒達標，就怕挫了票房開紅盤的氣勢，誰都知道這是個不小的風險。當時群眾募資平台「flyingV」專案經理林大涵分析評估，長期以來一直有不少鐵粉關注你的作品與動態，若能適時擴散，就算挑戰不小但確實值得一試。4

「沒問題的啦，我們試試看嘛。又不是要賺錢，只是要籌到可以支付露天首映的費用，讓一些願意支持的人先睹為快。」

嘴裡說試試看，但你比誰都希望能一舉達標；這一路走來，你相信自己並不孤單，你想證明你並不孤單。

募資計畫從九月二十五日至十月二十一日，為期一個月。雖然每天募資金額都有進帳，但是愈到後頭壓力愈大。因為，截止日期是十月二十一日，距離「露天首映」的預定日期十月三十日也只剩下九天的時間，這麼短的時間內怎麼可能搞定所有與播放相關的硬體設備、場地租借、出入動線安排、座位區塊劃分、邀請貴賓及表演活動流程。說到底，你下定決心要辦了，就算到時硬著頭皮去籌錢支應也在所不惜。

十月二十一日上午十點，FlyingV 群眾募資平台顯示成功達標，共號召一千兩百三十五人參與，預訂的座位席次接近三千人，金額已超過兩百零三十九萬元，成就了臺灣電影史上的第一次首映募資活動。你開心地在臉書上公布好消息，並與上千位資助者相約九天後在民主大道上一起《看見台灣》。

十月三十日晚間七點，露天首映會現場出現一座長二十三公尺，高三點三公尺的「感恩牆」，團隊將三千位支持者（含機構、團體）的名字一個不漏地都放了上去，這

不只是在呈現場面的壯觀，更代表著民眾自發性匯集的一股力量，一股必須被重視、被尊敬的力量。

紀錄片正式上映之後，你在每一次的巡迴展、每一場的映後座談都會提到這場露天首映會帶給你的感動，更難忘「台灣原聲童聲合唱團」激勵人心的歌聲。馬彼得校長在一次回憶中說：當初你懇求似地拜託協會同意讓小朋友登上玉山唱歌，但現在看來，原聲童聲合唱團是因為這次的機緣才真正受到大家的關注。因為你，讓世界看見臺灣；因為你，讓世界聽見原聲童聲的歌聲；因為你，讓世界聽見玉山唱歌。

每一條涓涓細流才能匯成江河、每一份無私心意才能成就不凡，你感謝願意出資的企業團體以及曾經給予或大或小幫助的每一個人。5

「我不知道可以怎麼做，但我都堅持片尾贊助字幕全部播映完畢後，才現身映後座談，這是對支持我的人最起碼的尊重，也是最由衷的感謝；我希望讓更多人看見臺灣這片土地的故事，也要讓曾經支持我的人被看見。」

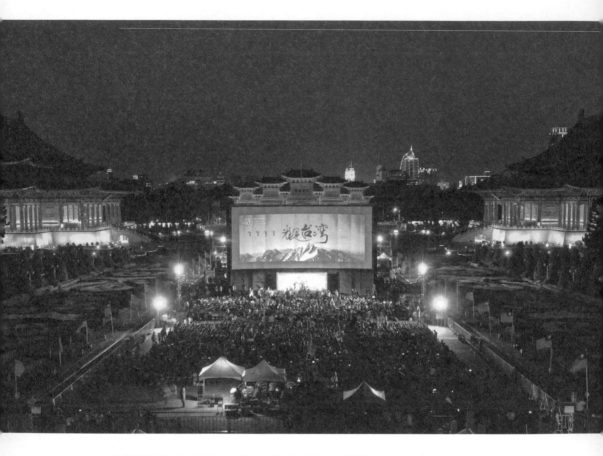

《看見台灣》上映前兩天於中正紀念堂前廣場舉辦露天首映會。
（看見·齊柏林基金會提供）

後記——

二〇一五年四月中，齊導在舊金山機場航站等待轉機，一位自稱來自臺中、操著臺灣話的老先生急匆匆跑來詢問，是不是拍《看見台灣》的導演？他說，他和高齡母親看了兩遍《看見台灣》，非常感人，也盛讚齊導為臺灣做了一件了不起的事。齊導急忙起身向他致意，與他寒暄幾句後，老先生突然話鋒一轉，表示自己要去西雅圖，但錢包裡還不足六十塊美金，希望能幫忙應急。對方說：「等哪天回到臺灣一定好好請齊導吃個飯。」

雖然齊導有所遲疑，但還是作個樣子隨手翻了翻皮夾，老先生眼尖立刻說，就一張五十元、一張二十元美金就好了。這邊才剛將美金抽出皮夾，那邊對方已順勢取走、連忙稱謝，然後消失在人群裡。呆了半晌，齊導才驚覺遇到騙子，直罵自己太笨、太鈍。

果然，念念不忘，必有「迴響」。

十天後，網友在 PTT 上揭露這位老先生在舊金山街頭故技重施、繼續行

騙；網友說，他已經行騙十多年了，金額都是十塊、二十塊不等的小錢，目的地

始終是一直無法抵達的「西雅圖」。

附註

1
曾經就有個知名的文教基金會打算出資贊助《看見台灣》，雙方進一步議定日後壓製光碟片回贈基金會的數量；不過，基金會內部考量過去沒有空拍紀錄片的類似案例，再加上擔心未來紀錄片內容帶有太多批判性觀點，因此，在最後一刻雙方仍然宣告破局。

2
二○○八年五月，「台灣原聲教育協會」在馬彼得校長的帶領下成立體制外的假日學校（原聲音樂學校）及「原聲童聲合唱團」，招收南投玉山山麓各部落教育資源不足與失能家庭的原住民孩童，提供課程輔導，也啟發他們在音樂上的天賦；透過獻詩、接受各界捐款持續音樂教育事業，協助原住民部落改善家境、逐漸脫貧。

3

導演王家衛《一代宗師》的台詞裡引用李叔同（弘一大師）在《晚晴集》中提及的：念念不忘，必有迴響。大意是：人心，以至於所處的世界恍若一個山谷，當堅持理念、勉力而行時，其意念必會層層疊疊傳送千里、傳至深處；有朝一日，除了自身獲得領悟外，也終會影響到他人與外在的世界。

4

當年「群眾募資」模式還不盛行，只是《看見台灣》開放群募之後每天成長的金額都不大，讓齊導愈發擔心是否有機會達標。後期，親友們奔相走告，加上鐵粉及有力人士一直暗助小額捐款，衝高每日募資金額。募款活動開始後，也引發像是臺灣高鐵公司、震旦集團等企業團體主動投入與支持。其中，震旦集團以「公益」做為出發，挹注一百萬元經費，除了支應露天電影院不足額的經費外，也供電影下院線後舉辦公益巡迴活動使用。

5

《看見台灣》上映票房亮眼，齊導將部分盈餘回饋給贊助單位，其中，中國國際商業銀行文教基金會獲得二十萬元回饋金；當時周美青執行長認為這筆回饋金應用於倡議環保、保護生態，於是轉而捐助南投東埔國小（原聲童聲合唱團發跡地）種植臺灣原生樹種、鋪設林間石板步道計畫五十萬元。東埔國小因配合教育部新校園運動計畫，亦獲得補助經費三十萬元，於是著手在步道旁興建布農族傳統石板屋、茅草涼亭等，最後更一舉奪得教育部新校園運動計畫全國第一名，獲五百萬元獎金，造福原聲童聲合唱團及其他原住民學子。

二〇一八年七月，東埔國小特別將石板步道命名為「柏林小徑」以為感念。

第四章

要讓每個人
都看見

「身為一名公務員，
把自己份內的事做好就是功德了，
但當我從空中看到臺灣的多元樣貌卻沒有辦法告訴更多人的時候，
我心裡是很焦急的；
我想說的是，如果工程可以與自然和諧共處，
那麼，經濟發展也能找到與環境保護的平衡點。」

玉山主峰、北峰。
（齊柏林攝影／看見・齊柏林基金會提供）

「看見」才有機會改變

早期你任職國工局時，歐爸（國工局首任局長歐晉德）就不斷提醒你要認真記錄眼下的一切，因為「這些景象只有你有這個機會看到」，久而久之，你的心底一直蓄積著「如果拍到什麼好的或值得記錄的畫面，一定要讓更多人知道、看見」的想法；工作前期，只要照片一洗出來就迫不及待跟同仁分享，確定是否能滿足國工局發行刊物的需求，到了後期，局裡也將累積的拍攝作品集結成冊、付梓出版，讓更多國人有機會一睹國道工程之美。

當然，一路走來確實也有不少人在背後說你做的這些事根本是在「沽名釣譽」，而親近你的友人總是會打抱不平地說，你非但不是這樣的人，甚至連一點這種念頭都沒有；認識你夠久的人就會明瞭，從事影像拍攝的二十多年來，你做的事都一樣，從來沒有變過。

有天你說：飛得高，看的範圍更廣、更大，美麗之餘也無可避免會看到不美的一面；你的目的「不是在批評、攻訐，而是讓每個人都看見」。你認為：過去或許是因為

「沒看見」導致「無知」、「不知該如何反思」,但是,若能有機會讓大家都「看見」,進而產生「覺知」、「有所作為」、「採取行動」;你自認既非環保、能源、地質專家,也不是國土規畫、經濟發展、能源政策的制定者,自然沒有資格向任何人提出適切的解答,但你相信,為了保護自身與下一代的生存環境,大家會做出「正確」的選擇。

十月二十六日中午,行銷團隊在日新威秀數位影城安排一場媒體試片會,邀請的都是影評人、媒體高層與記者;對你而言,之前幾場的前導放映都屬「試水溫」的性質,[1] 唯獨這一場得面臨高標準檢視的嚴酷考驗。

「散場時,我們只開放一個出口讓觀眾離開,你除了要注意電影播映結束後的掌聲是不是持續很久,也要注視每一雙離場的眼睛、觀察他們的反應,看看大家跟你握手互動的情況如何。」行銷夥伴們給了你這樣的建議,如此,也就不難得知大家的觀後感了。

又一次,你帶著大家飛閱臺灣。只是放映過程,你的心七上八下、坐立難安,不是對自己拍攝的影片沒信心,而是不知道映後會引來媒體界什麼樣的指教,簡直像是把自己赤裸裸地攤在陽光下,迎接最嚴峻的面試,好壞評價,全由不得自己。當影片最後工作人員名單播畢,掌聲瞬間如潮浪般從四面八方湧起,接下來十多分鐘的映後座談提

問，你倒也能輕鬆應對。散場時，出席賓客在經過你身旁的時候全都主動和你握手，你注意到有人眼眶濕潤、有人眼角泛淚，還有仍不停啜泣的……

「很棒、真的很不簡單，我沒有看過這樣的臺灣啊！」

「真的太棒了，音樂很有穿透力，吳導的配音真是沒話說。」

「前面我以為就這樣了，本來心想，可以好好睡上一覺；看到後面，太讓人震撼了啦！」

其中一位新聞周刊的記者更傳來訊息：「齊導，謝謝邀請，我們總編輯一直讚歎，震撼ＩＮＧ。」

「媒體人一向都很『矜』的，能得到這樣的迴響應該還不差吧？」你心想。

四天後，臺灣影史上第一次透過群眾募資籌措經費的露天筵席在令人微醺的秋風下開席，有人盛裝前來，有人立刻換上剛拿到的「看見台灣」Ｔ恤。你在近處看著座位區內三千位觀眾慢慢魚貫入座，也看到更遠處對外開放的紀念堂前露台以及長長的階梯上坐滿了慕名前來的觀影群眾。

不少贊助人一到現場就與三·三公尺長的巨幅感謝牆拍照留念，事後也在社群平台

轉發分享觀後感，成功引發口碑效應。由於身障朋友經常因為觀影場所限制，較難到電影院欣賞電影，更遑論搭乘飛機從高空鳥瞰臺灣；因此「多扶接送」特別寫信給你，希望讓身障朋友有機會也能出席露天電影首映會。在了解身障朋友的處境後，你欣然同意並特別在露天首映會中規劃輪椅專區，讓身障朋友與全場三千位觀眾一同觀影。

正片結束，當長長的片尾感謝名單跑完，現場立刻響起如雷的掌聲，久久未歇，更有不少人拿著紙巾、手帕頻頻擦拭淚水。你感謝現場每位參與群眾募資的支持者，認為他們不僅幫助你實現了露天首映會的夢想，更是一股由下而上的力量，只要每一個人付出一點點心力，就可以讓更多人「看見台灣」。

「我想，在座可能有很多人看了之後有一種欲哭無淚的激憤與無力感。很多時候大家都只是靠嘴巴，口口聲聲關心環保卻不太關心自己生存環境有了什麼變化；我唯一能做的就是不斷記錄，然後用盡一切方法讓大家都看見。」

「我很樂意扮演大家的眼睛，讓每個人都見到我所見到的；無論她是美麗感動的、開發建設的，甚至是天然災害的樣貌，都能完整地讓大家看到。過去，你們可以說沒看

見、可以逃避現實，但以後這個就不能拿來當藉口囉。」

露天首映相當成功，超過三千位觀眾帶著感動慢慢散去；這是空前創舉，至今也後無來者。

隔兩天上映的院線票房不但不受影響，反而真如你所預期的，帶來極佳的口碑。電影原本估計是「中型廳」的戲院規模，慢慢都改為「大型廳」以消化更多買票的觀眾，不少戲院業者也主動表態要加入映演；到最後，每一個縣市都有戲院上映，且創下紀錄片在全臺上映戲院數達到四十四家的紀錄。

挾百萬人氣翻轉政府施政

上映幾週後，《看見台灣》風潮立刻席捲全臺，甚至成為立法院熱議的質詢話題。

像是高雄後勁溪遭半導體封裝測試廠排放廢水汙染、清境農場未取得合法登記民宿

氾濫、山坡地保育政策成效不彰、特定農業區遭變更為工業區或住宅用地造成山林與海景的破壞……等等，都成為立法委員批評施政的著力點，紛紛針對不同議題向行政院提出緊急質詢。之後在內政、經濟、交通、衛生暨環境委員會上，《看見台灣》同樣成了立委質詢的素材，要求各部門機關必須審視紀錄片中每個攸關國土復育、環境保護的缺失。[2]

在這樣的氛圍下，中央部會及地方縣市政府接連詢問要如何「包場」，連同民間企業團體聲援助攻，讓電影行銷公司的負責窗口電話接到手軟，隨手記寫的便利貼貼滿桌面不說，連上廁所的時間都沒有。總計《看見台灣》包場場次超過一千場。也因為如此，你被各影廳戲院、公部門、縣市政府爭相邀請出席映後座談，曾經一天連跑八、九個場次也樂此不疲。

出人意料地，上映後總票房創下兩億兩千萬元成績，打破紀錄片影史紀錄；[3]但這些數字背後所隱藏的資訊及意義才是你最在乎的：票房換算後意味著全臺灣超過一百萬人看過這部電影，促使政府、企業、國人對於自然環保議題價值觀改變。[4]

十二月初，「台灣康寧顯示玻璃公司」趁著澎湖七美國中進行城鄉交流活動時，在

京華城喜滿客包場贊助七十名師生觀賞《看見台灣》，讓離島偏鄉的孩子們也有機會從空中看看腳下的這片土地。電影結束前，你趕到京華城參與映後座談，試著告訴下一個世代的孩子，臺灣正面臨自然環境資源與人類經濟開發能否並存的危機，你也著墨於如何讓更多離島的民眾看得到這部紀錄片。

當時，由於澎湖馬公中興戲院映演的硬體條件較差，一度無法同時上映《看見台灣》，團隊於是想盡辦法與澎湖縣馬公市接觸、溝通，中間往來的過程繁複已經超乎團隊的預期及想像。最終敲定隔年一月，跨海到澎湖中興戲院展開「公益放映」首站的活動，邀請對象為在地社團、軍方、公務部門與學校師生、一般民眾等；在為期一個月的放映期中，總播映場次超過一百二十場，免費招待一萬兩千人觀看電影，這也讓《看見台灣》創下在各縣市電影院都有播放的紀錄。

從巡迴偏鄉走向國際影展

紀錄片票房成績大好，你遂決定將票房拆帳後扣除製作成本的盈餘，回捐五百萬元給前期贊助電影拍攝計畫的基金會夥伴。這些一路相挺的夥伴當初純粹是因關注環境議題的理念給予支持，所圖的自然不是獲利後的拆帳；因此，這些基金會不約而同又做出了一致的決定：在院線下片後，要讓更多人（尤其是偏鄉）有機會看見《看見台灣》，延續並擴大這部紀錄片的影響力。[5]

在巡迴偏鄉學校時，你擔心學校禮堂流明度過低、播放格式規格不足的投影播放設備無法真實呈現山川的壯濶感及清晰度，而影響觀影品質，還特別承租了一台可以播放DCP（電影院播放規格）的放映機，[6]參與每一場偏鄉巡迴放映，要讓偏鄉的學童、觀眾都有置身影廳的實際感受。為了回饋協力拍攝的在地夥伴，你也將行動戲院開到南投信義鄉羅娜國小、苗栗灣寶、彰化芳苑、臺南後壁、宜蘭以及花蓮玉里等地，展開為期兩個禮拜的巡迴放映計畫。

「《看見台灣》拍攝期間，一些偏鄉、漁村、部落的人們都給了我很多幫助，我相信他們絕少有機會進入戲院看電影。我就在想，乾脆把行動電影車開到他們家門口，號召鄰居一起來看露天電影。」

該還的人情、該答謝的，你一個都沒漏掉。

就連位處偏遠，多數原住民學童幾乎不可能觀賞到電影的東部地區，也有在地的基金會響應，積極與社福團體、協會串聯，號召各地企業家捐款贊助，邀請南迴線偏鄉近兩百位師生到臺東秀泰影城一起看見台灣。⁷

國內巡迴放映後，國際影展、電影節的邀約接踵而至。

二〇一四年三月十一日，《看見台灣》成為大阪亞洲電影節觀摩片單，映後沒有人馬上離開，反而陸續起身排起長長的隊伍與你合照、索取簽名，他們對於你喚醒社會關注環境議題給予高度讚許，也有人針對日本三一一大地震時臺灣施予日本的援助，向你表達感謝……

三月底（三月二十四日至二十七日），你應邀出席香港國際影視展，新穎的拍攝手

法、震撼人心的配樂，加上極具情感穿透力的敘事方式，讓《看見台灣》備受矚目，更引來不少國際片商關注。

四月六日，《看見台灣》在香港最大的「海運戲院」舉辦特映會，全場四百六十個座位爆滿、一席難求；四月底，你又趕赴新加坡華語電影節舉辦首映會，之後香港、新加坡兩地戲院分別在七月十日、八月二十八日上映《看見台灣》，不但引起當地媒體爭相報導，更在新加坡創下同年九月電影史上最賣座的華語記錄片。

十一月初，前往西班牙參加全世界歷史最悠久的綠色影展「巴塞隆納環保影展」，這年《看見台灣》與其他來自阿根廷及美國等五部影片並列影展首映單元，並當場獲頒「金太陽獎」，表彰你以行動實踐對全球環境保護努力的貢獻。

繼在新加坡、香港院線上映後，十二月二十日也得以在日本院線上映，上映短短一週，獲得各地觀眾、影評人一致好評，一舉榮登日本《週刊新潮　新年特大號》刊物中二十四部推薦電影評分的第一名，在接下來的新年檔期又創下一波觀影高峰。[8]

在籌拍紀錄片之前，你鮮少出國觀光旅遊，一來捨不得花錢旅行，二來怕錯失任何一天可以拍攝的好天氣，從《看見台灣》下片後，你展開長時間的海外巡迴：美國華府

環保影展、休士頓影展（榮獲劇情長度紀錄片評審團特別獎與攝影金牌獎）、新加坡亞洲電影節、西雅圖國際電影節、澳洲、紐西蘭、大阪、福岡、杜塞道夫、多倫多、挪威……等等，你以另一種型態持續扮演著「空中飛人」的角色；電影版本中原先的英、日文字幕外，也逐漸增加了德文、西班牙文……等外語版。

你坦言，到了後期參加一些電視台邀訪時，因為一直重複說著同樣的內容，讓你有些提不起興致；有幾次接受專訪，你的神情顯露疲態，當下的心思更不知飛到哪裡去了。直到二〇一五年十月二十二日，泰國台灣會館包下曼谷最大電影院盛大舉辦《看見台灣》特映會的熱情又讓你的內心沸騰了起來。

在泰國台灣會館、駐泰代表處的努力爭取下，《看見台灣》終於可望在曼谷放映，消息傳出，當地僑胞及臺商立刻四處打聽如何索票；不僅會館、代表處詢問電話不斷，更有人遠從泰北清邁慕名而來，全場八百個座位瞬間秒殺。這部講述臺灣故鄉美麗、哀愁的故事，彷彿讓僑胞、臺商聽見午夜夢迴心繫家園的聲聲呼喚，映後讓不少人紅了眼眶。

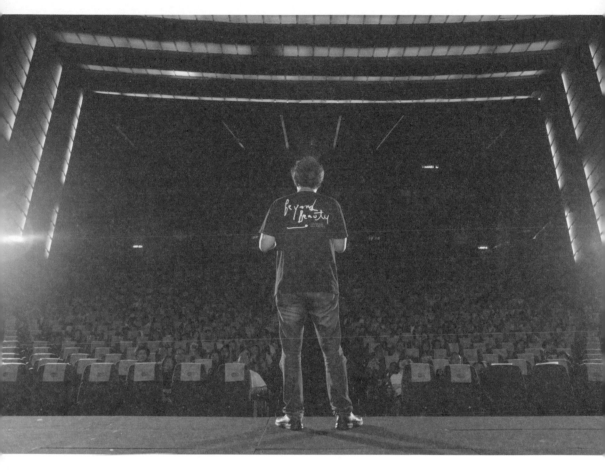

《看見台灣》於泰國曼谷放映後座談側拍。
（看見·齊柏林基金會提供）

在一年半的海外巡迴宣傳期間，你奔走各國之餘仍擠出幾天空檔飛到洛杉磯，洽談升級6K超高畫質空中攝影系統，為的是將來能以超高畫質拍攝《看見台灣II》；這次升級同樣所費不貲，約為五十萬美元（相當於一千六百萬元新臺幣），但一想到高解析度的影像更有機會與國際製作水準與趨勢接軌，再加上你認為這也是另一種「投資」：對環境紀錄的投資、對國人觀念改變的投資。

「誰會把這麼高風險、讓家人這麼沒有安全感的工作當成職業呢？我只希望有生之年能把臺灣的故事講得更深入，讓大家都看得見。《看見台灣II》大致有了雛形，未來我仍會以臺灣為敘事的主軸，再導引出臺灣周邊鄰近國家、地區的環境議題，一起關心我們生存的環境議題。」

此刻你靜靜坐在看片燈箱的工作桌前，身體的疲累與病痛再一次被你拋諸腦後；新的設備、新的構想、新的計畫，與飛行有關的新念想在你心底蠢蠢欲動。

後記──

雖然海外巡迴極為成功，不過，初期齊導更期待《看見台灣》有機會在對岸上映。等了一年，居間接洽上映的發行商卻遲遲沒有動靜，團隊不得已退了約，旋及接洽了負責北京影廳上映的發行商。不接觸還好，一接觸後發行商就先後提出讓人無法接受的要求。例如：必須剪掉最後一幕原住民小朋友在玉山上揮舞國旗的畫面。旁白裡提到「賴青松從日本回國後⋯⋯」的「回國」兩字必須換掉、重新配音；廟宇前燈籠若有出現「國泰民安」的畫面必須剪掉；員警帽子上的警徽不能被清晰辨識⋯⋯各種「修改意見」不及備載，其中，最讓齊導不能苟同的是「要求置換吳導（吳念真）的配音」。

齊導認為能配合的都已盡量配合、該修改的也都修改了，但若要重新找人配音「說什麼也不會退讓」；反倒是吳導大器的反應讓齊導有一度陷入長考。

「他們要求剪掉那些畫面都可以理解，如果最後要換掉我的配音才能播出，那也沒問題，就找人重新配吧⋯；跟我的聲音比起來，我們更應該讓《看見台灣》

有機會到對岸播出，他們該看看臺灣如何重視環境議題，這也是對岸迫切面臨的課題。」

最終《看見台灣》仍未能在對岸播映，有人說這是齊柏林的遺憾；但依齊導的個性，有些原則必須堅持，不能妥協、讓步。

── **附註** ──

1
二○一三年七月底，《看見台灣》全片製作完成。十一月一日院線正式上映前一個月，第一場特映會率先給了第一筆資金的贊助單位「台達電子文教基金會」，邀請能源教育合作推廣學校師生及公益夥伴搶先試片，做為環境教育推廣。

2 《看見台灣》上映後不僅喚醒民眾對土地的重視，也衝擊到各級政府對於山坡地超限利用、河川汙染排放、周邊海域整治、礦業開採⋯⋯等的施政作為（或「無作為」）。

行政院在二○一三年十一月下旬成立「國土保育專案小組」並召開專案會議，隔年二月下旬，內閣改組後的行政院長江宜樺即做出「在安全、共生與永續的觀念下，穿越臺灣主要山脈的高山公路原則上應不再開闢，已開闢者也不宜輕易拓寬」、「為避免對環境造成危害、衝擊，交通部尚未開闢的省道可逕行解編」等重大宣示。

曾有評論指出：「《看見台灣》的影響力遠超過一部電影本身，甚至是國內任一政黨所不及的。」

3 二○一三年，臺灣電影票房前十名為：《鋼鐵人3》、《玩命關頭6》、《大尾鱸鰻》、《環太平洋》、《總舖師》、《雷神索爾2》、《怪獸大學》、《末日之戰》、《看見台灣》、《特種部隊2》，美國好萊塢商業電影席捲所有電影票房，非商業電影的《看見台灣》在當年不僅創下兩億兩千萬的成績，總票房年度排名第九，更成為年度國、內外電影評價觀眾滿意度的第一名。

4 齊導在空中意外拍攝到日月光半導體工廠排放廢水，將後勁溪染成怵目驚心的黃褐色，高雄市政府環保局於是對日月光展開稽查、勒令 K7 廠停工，並予以加重裁罰，高雄地檢署也隨即著手偵辦。十二月十三日凌晨因訊後有重大發展，旋即夜奔日月光廠房查獲暗管，並收押 K7 廠長，甚至傳喚日月光副總到案開庭訊問。

二〇一五年四月八日，耗時兩年半斥資七·五億元的日月光公司高雄中水回收廠第一期正式啟用，每日可處理兩萬噸廢水、回收使用水一萬噸；不僅解決楠梓園區水源不足以及放流水量增加的問題，也成為國內最大工業廢水回收廠。

5　在得知齊導將回捐《看見台灣》票房所得後，「台達電子文教基金會」啟動「3D低碳行動電影車」到各地偏鄉展開環島公益巡演，屏東長榮百合國小（瑪家鄉）、嘉義中林國小（大林鎮）、新竹虎林國小、桃園青溪國小都看得到行動蚊子電影院的足跡。「緯創人文基金會」結合臺南市社區大學、彰化縣環境保護聯盟等在地組織，共同推動校園環境研討會及論壇，讓環境教育向下扎根。「中國國際商銀文教基金會」則運用在生命藝術教育類及環境保育類活動，並與南投信義鄉偏鄉學校合作，編寫環境教育教材，培養年輕學子們的環保理念。「富邦文教基金會」用於舉辦環境教育種子老師培訓營，並針對紀錄片中環境議題編寫成教案。

6　電影放映時，不同的拷貝需要使用不同的放映機和投影方式。常見的格式包含傳統的35mm膠卷、HDCam或Betacam錄影帶、DCP、Blue-ray藍光光碟等等。進入數位放映時代，DCP(Digital Cinema Package)「數位電影封包」是最常見且觀影品質較優的電影放映規格。

7　當時，位於東部的「黑潮文教基金會」結合「社團法人台灣安心家庭關懷協會」、「東台灣研究會」

等民間力量，號召臺北及各地企業家捐款，共募得八萬五千元，包下臺東秀泰影城的一個影廳，邀請臺東南迴八所偏鄉學校，包括安朔國小、新化分校、大武國小、土坂國小、台坂國小、大溪國小、大鳥國小、愛國蒲分校等五、六年級共一百六十七位師生同步看見臺灣。

8

《看見台灣》在日本上映時，使用《天空からの招待狀》（《來自天空的邀請函》）做為片名，並由日本知名男演員西島秀俊配音，放映城市計有：東京、大阪、福岡、宮城、神奈川、琦玉、愛知、兵庫、滋賀、橫須賀、成田……等地。

敬天畏地
盡己謝神

「每次飛行遇到生死交關的時候，
我都會告訴自己：
別拍了，
不要再冒生命危險做這種沒有任何報償的事了！
可是，一覺醒來、或過一陣子之後，
看到天氣又好、能見度又高的日子，
我又忍不住想要飛了。」

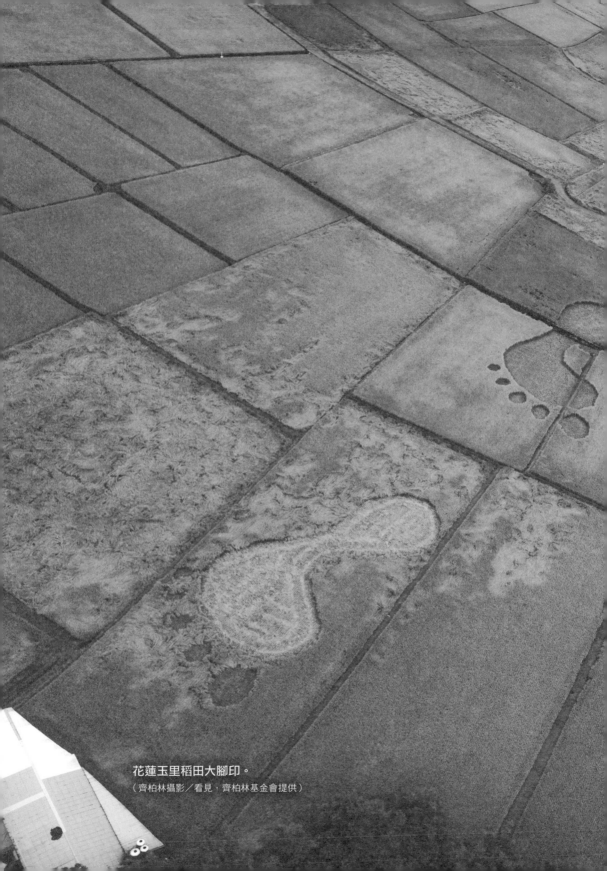

花蓮玉里稻田大腳印。
（齊柏林攝影／看見·齊柏林基金會提供）

嗜飛行如命、如一場瘋狂的癮

每個朋友都說你喜歡飛行，無可救藥似地愛上飛行。你曾多次坦率地說：等待飛行的日子甚是難熬，平常不敢亂跑遛躂、寒暑假也不敢陪家人遠遊，一堆事情都不敢安排，深怕錯失短暫的空照良機；彷彿成癮似地，「飛行」讓你整個人充滿腦內啡、多巴胺，不但能暫時忘卻病痛、煩憂，更可帶來無比的愉悅。

早期在國工局任職，直升機費用多由局裡預算支應，直到跟一般民間單位合作，你才真正體悟到每一趟飛行都在「燒錢」。

每次上飛機前，你會在 Google Earth 上再三模擬飛行路徑，所以每一次空拍，不但清楚知道所處方位，也知道接下來該怎麼飛。

「其實，每一趟飛行路線、方位、光影角度等等，都是他精算過的，我們只是配合去飛；我從沒有遇過比他更了解台灣地理的人，應該沒有人能超越他了。」

跟你合作過的飛行教官異口同聲表示，在任務提示會議上，你會預擬飛行路線與姿態，提醒可能會遇到的障礙或困難，就連地形、地貌也都會加以解說，目的是降低容錯

率。也因為這樣，每回當大夥睡著時，你都會再三確認助理備妥的器材後才入睡，而且絕對是全隊最早起的那個。行前做足功課，不浪費在飛機上的每分每秒是你對自己最基本的要求。

「租直升機很貴欸，一小時十幾萬，一分鐘就是兩、三千塊，上了飛機當然要分秒必爭，但又不能盲拍喔，不然，很多照片、畫面最後都不能用也是浪費。」

你始終記得二〇〇六年三月間一趟「阿里山櫻花季空拍」，拍下了此生的「最有價值」的照片。

那是一個晴朗的星期天早晨，你計畫由南投埔里往日月潭，再經杉林溪飛往阿里山，結果直升機一升空就發現沿途靄氣濃厚，連目視飛行都很困難。飛抵南投名間附近時，飛行駕駛因為找不到任何可以穿越的雲隙，不敢在飛行視線不良的情況下輕率執行任務，於是在空中臨時改變計畫飛往嘉義竹崎，伺機尋找可以「穿雲」的機會；只是一路上，整個飛航空域能見度實在太差，完全沒有機會向高處飛行。正駕駛委婉告訴你：

「齊導，我與副駕駛達成返航的共識，恐怕不能再飛下去了。」

「返航？你們沒有詢問我，自己就做出這樣的決定，這是在開玩笑嗎？」你在心裡這麼嘟嚷著。這時直升機已經飛了一個半小時，乾坐在後座的你心中漫起失望與無奈，更不甘於花了大筆租機費卻一張照片也沒拍到。回航途中經過彰化，你請求飛行教官繞飛臺鐵扇形車庫，然後抓緊時間以低角度連續拍攝了好幾張；總計二‧五小時的直升機租金（約三十萬），成就了飛行任務中「最有價值」的空照影像。

用僅有的生命當賭注

你常笑著說，飛行就像是「當皇帝」，因為每次上飛機時你都會大聲地說：我要登機（登基）囉。「登機」這檔事兒可不是兒戲，不但得做足飛行前的準備功課，還得冒著極高的風險；每每有人問起飛行時所遭遇的驚險情況，你的心就會立刻涼了半截，「餘悸猶存」已經不足以形容劫後餘生的心境。

二〇〇六年三月因天候影響飛航視線，齊導在租用二‧五小時的直升機航程中只拍得臺鐵扇形車庫照片。（齊柏林攝影／看見‧齊柏林基金會提供）

你最喜歡拍攝高山，但每次飛行除了極易引發高山症外，最讓人害怕的還是無法預測的氣流。有幾次直升機幾乎是被強大的氣流帶著走，無法輸出任何動力，就像大海中的一葉小舟上下起伏，等氣流稍稍減弱才能趁勢脫離。

「強烈的氣流會讓直升機劇烈顛簸、載升載降，當下唯一能做的就是：保持狀態、注意高度；稍有不慎，旋翼就有可能打到山壁。」飛行教官坦言，面對強大的氣流只有順服、不要抵抗（也無法抵抗）。

九二一地震發生後，你飛抵災區斷層帶上空拍照，當抵達最後一個拍攝點「草嶺潭」時已經接近中午，山區突然瀰漫起濃厚的雲霧，飛行教官警覺到：若是貿然衝進去很容易空間迷向，話才說完一大坨雲霧就迎面襲來包覆住整架直升機，機上的成員像是瞎了眼般全都慌了手腳；就怕再飛下去會有撞山的風險，此時，教官憑藉著經驗以及對於當地地形的認識，機警地大動作把機身轉向拉高，傾斜的角度簡直足以把人「倒出」機外，你和攝影助理只得在座位上用力以雙腳撐住身體保持平衡，等待機身脫離雲層。

有一回，你在飛往梨山武陵農場尋找山區一個小瀑布的途中，因為飛行高度低於山頭，週遭山林地景又相當隱蔽，教官本能地注意航道上是否有橫跨山谷的纜線，果不其

然，不遠處的一條纜線迫使教官拉升機身驚險閃過。

但要說最讓你感到「大勢已去、一了百了」的，莫過於有一次機身驟然陡降，才一眨眼功夫海水已經近在腳下，你清楚看見直升機旋機的下壓空氣在海面上激起漣漪、水花；還有一回你從直升機駕駛艙下方近距離清楚看見搖晃劇烈的樹冠層，彷彿還聽到旋翼與樹叢沙沙交雜的聲響。你也真正體會到了什麼叫做「身先來魂後到」。

二〇〇八年十一月底的一趟飛行中，你從一萬英呎的丹大山區結束拍攝任務，回程途經南投縣信義鄉雙龍部落的雙龍瀑布時，興起了近距離拍攝瀑布前方吊橋的念頭；只是當直升機飛進窄窄的山坳時，你心底突然一陣緊張、膽怯，直覺告訴你在這種地形飛行很容易被山壁共伴的強風、氣流掃到，於是立刻編了個理由跟教官說「算了，不用再繞了，深處的瀑布沒有陽光拍起來不好看」。

隨著飛行時數增加，你肩負著更多責任，使命感愈發加重，不可掌控的風險自然也相對增加；年輕時你還覺得刺激（有幾次單單靠著安全帶做支撐，頂著強風將上半身探出機艙外拍攝），常常不經意向外人提及「每個畫面都是我冒著生命危險換來的」，到了後幾年你已不諱言地說「以前我可以把每趟飛行都當做視死如歸，現在是惜命如金，

每一次平安降落，這條命都像是撿回來的，心裡真的會怕！」

敬天畏神但求身心平安

小時候走過路旁的墳墓時，你心中總是會有莫名的恐懼，即使日後空拍時看到大片墓區，在按下快門的剎那還是會有些遲疑，一來不由心生膽怯，二來也覺得這些先人的住所多少對於畫面影像構圖上有些干擾；直到後期慢慢發現這小小的方塊組合（墓塚）似乎也是一種影像風格，才開始不再刻意迴避，反而會特別注意不同地理位置上的墓區差異。早年你在臺北建國玉市購得一只白玉觀音，覺得戴上後頗能安定心神，從此這只白玉觀音從不離身（直到日後隨著那場意外焚燒殆盡）；每回入住旅館、飯店時，一定會先按聲門鈴，或者敲敲門後才側身進門，表示對「靈界」的尊重；每到一處執行空拍也都會到附近寺廟、教堂敬拜、頂禮，求個心安、平安，也提醒自己要懂得敬天畏神、盡己戒慎。

「迷信？我應該還好吧⋯⋯」

這是你一貫的回應，然後再順勢跟友人分享小故事：曾經一位朋友期待在官場上有「更上一層樓」的機會，希望你能挑選一張氣宇非凡的空拍照片放在辦公室裡；最後你精挑細選了一幅臺灣最高峰玉山在霸王寒流期間的雪景空拍照片給他，沒多久，這幀玉山雪景被「退貨」，原因是對方擔心從此反而被「冷凍」、不再獲高層賞識青睞。

「這才是超級迷信，好嗎！」你說。

二〇〇九年初，憑著初生之犢的「憨膽」提領出戶頭所有積蓄三百萬元，拿其中的一百五十萬租借陀螺儀空中攝影系統（租金以日計算），剩下的悉數用在直升機的飛行時數，計畫從臺中清泉崗基地出發以環島的方式收錄一些令人驚豔的畫面，未來紀錄片拍攝能否順利展開在此一搏。

決定出發後接連三天都是陰雨綿綿，沒有一天好天氣。

抽個空檔，你開車從清泉崗基地一路向北，跑到大甲媽祖廟請示天氣何時好轉？何時可以起飛？卻始終沒有獲得媽祖的「指示」；前來關切的廟祝知道你的來意後，淡淡地回應一句：管天氣的不是咱大甲媽啦，你要去問梧棲媽。

一直拿香跟拜的你恍然大悟，忙不迭稱謝後又啟程南向趕往梧棲，一路上自嘲孤陋寡聞，做了貽笑大方的事還不自知。

到了梧棲老街上的朝元宮，你一進大殿神情蕭穆虔誠跪拜，嘴裡念念有詞請求梧棲媽「指示」，沒想到這次跪上了半晌，連續擲筊九次卻沒有一次「聖筊」。

媽祖廟的執事阿婆見狀詢問：「你係欲問啥物（你想問什麼）？」

「問天氣啦，看當時會好天？」你也操著簡單的閩南語回答。

「喔，你欲問媽祖婆要用閩南語，這樣媽祖婆才聽有啦！」

執事阿婆幫忙用閩南語問事，結果每次擲筊都是聖筊。媽祖婆指示先飛中部在地，然後逆時鐘方向拍攝南部、東部，最後再回到北部，這樣都會是好天氣。

雖然，這條飛行路線與氣象專家的建議有些出入，但你決定聽從媽祖婆的指示，一路逆時鐘繞飛南臺灣；結果不僅每到一個地點都是可以拍攝的好天氣，更讓人不敢置信的是，你們前腳剛離開，當地馬上變天下雨。就這樣你以三天時間完成了環島拍攝，在累計三十個鐘頭的飛行時數裡拍攝到一千分鐘的影像素材。從此，你在每次起飛前都會問問在地神明，尤其每次經過梧棲附近，必定會到鎮上買個鹹蛋糕答謝媽祖婆。

上天下地死生一線

隔年你決定自費從美國採購陀螺儀設備，對於正式投入影像空拍難掩興奮，每每抬頭看到晴朗的天空就躍躍欲試，迫不及待飛上天際，不一會兒就累積了豐富的影像素材。然而，二〇一一年初，在幾次紀錄片籌拍的密集會議中，不少前輩對於你的運鏡、光影、構圖，甚至到影像敘事方式都毫不吝嗇給予指導、建議，彷彿每個畫面都被重新放大檢視；只見你起身說了句：你們知道嗎，直升機空拍是高風險的工作，這些畫面你們看似簡單，但全都是我冒著生命危險拍的。

一位熟識多年的好友深知這一切全都得來不易，只希望「不要一直把生命危險這件事掛在嘴上，這是你自己要承擔的，講多了、成真了，也不好吧。」此後你也就真的藏在心裡沒再多說，一來，怕徒增家人朋友的擔心，二來，在觀影者的眼裡只會注意畫面是否有張力，影像是否有可看性、故事性，其實不會在乎這是冒著多大的風險拍攝的。

就像是左膝關節的舊傷，只要一走起路就會隱隱作痛，只要走起路來還像個正常的樣子，你不說就根本不會有人知道，久而久之，都讓自己去習慣、去承受就是了。

在之後的一次空拍任務結束，你在隨手的筆記本寫下：

「正午時分，熱空氣將整坨整坨的雲都抬升了起來，在一萬英呎的高度環顧四周，只見玉山主峰浮在雲海上。這個時候只能改由儀器導航飛行，定向西港。

往常搭民航飛機在雲層裡飛行時都不覺害怕，現在倒是看著一陣陣白茫茫雲層往直升機裡鑽，心底總有一些不踏實的恐懼感；我數著艙門窗上一絲一絲滑過的水珠，就當成佛珠祈禱了。」

田中五體投地　摔得雲開雨歇

二〇一二年六月中旬全臺正值梅雨季，你選定飛往水稻栽種面積廣大又完整的花蓮玉里鎮（春日里、觀音里）空拍「稻田裡的大腳印」。[2] 出發當天天氣甚好，大夥兒興致勃勃，但沒想到抵達花蓮時卻接連下了好幾天的雨。每晚睡前，你祈禱隔天能在充

滿陽光烘烤過的稻香中甦醒，無奈入夜後陪伴你與團隊的是一整夜濕漉漉的水氣。隔天清晨，一聽到窗外的綿綿不絕的雨聲，更讓你心情低落，眼睛都不想睜開了。你厭煩極了在這樣的天氣裡醒來。過去幾年，清晨時總會先打開自己的耳朵仔細聆聽樓下小公園的鳥鳴，在這樣的啁啾聲中醒來總是讓你感到愉悅；但如果聽到的是雨水打在鐵皮屋簷上嘈嘈切切的聲音，你便不想起身，將棉被蒙著頭讓自己再賴一會兒。這次梅雨鋒面攪局，先別說直升機租金費用，動員玉里鎮公所、三十多位地主及農民配合整地、切割出大腳印的圖案，甚至延遲收割熟成的稻穗都讓你心裡過意不去。[3]

儘管雨不停歇，但每天早晨你們仍然四點半起床、五點半出門，六點前抵達停機點，躲在竹子搭建起的涼亭「待命」，只為了搶得起飛的先機。

「屋漏偏逢連夜雨、梅雨遍逢颱風季」，連續幾天非但不見天氣好轉，天氣預報還警告六月下旬海南島東方近海會有一個颱風生成，而受到另一個中度颱風「谷超」外圍環流的牽引向東北東方移動，強度將逐漸增強。[4] 航空公司下達最後通牒，無論能否執行任務，六月十五日前必須返航降落臺中清泉崗機場；消息傳來讓團隊非常沮喪，你的心情盪到谷底。

你們一行人住在瑞穗火車站附近的小旅舍，直升機則停駐在瑞穗往玉里方向的一處空地（臨時起降場），連續幾天，你與隨行的友人在瑞穗、玉里兩地往返，心急如焚地沿路禮佛敬拜，鄰近的各個信仰中心，寺廟、教堂、宮祠，能去的都去了，誠心盼望只要有一小段時間不下雨（鏡頭畫面上不致有雨水）就好。

最後通牒日的前一天，六月十四日，團隊不得已開始為收隊返航做準備，你仍然在四點半起了個大早，換上衣服、收拾行李。臨走時，你從瑞穗出發到玉里，信步田埂間再看一眼收割成形的大腳印，也跟幾位陪你守候多日的農民打聲招呼，答謝他們這六、七天來的陪伴。你若有所思，心想真要可惜了這麼多人的努力，結果一不留神腳沒踩穩，在高低差的田埂上狠滑了一跤，不僅全身沾滿泥巴，連額頭都磕碰到泥地上。

「哈哈，人生還有比這個更倒楣的嗎？」你對著一旁的友人說：；友人回應：「你這次真是五體投地了，看看會不會感動老天。」

黯然回到瑞穗小旅舍換洗一身泥濘衣服時，你隱約察覺到空氣間濕度改變，似乎還有股暖空氣襲來（說到底，就是不死心），於是在一個小小的空檔間，你從口袋裡拿出兩枚銅板，誠心默禱後往地上一擲，擲出一正面、一反面的「聖筊」。

「要拍了、要拍了，這次真的要拍了，大家快點出來集合。」

你請友人代為通知在春日里活動中心的農民，又趕緊召集所有工作及機組人員待命。

接下來的一個小時雖然沒有陽光，但也已經不再下雨，夠你在偌大的稻田裡來回繞飛兩、三趟，從容拍攝田間勤懇農民的珍貴畫面。

拍攝工作結束後，機隊加滿油料在大雨中飛渡池上、臺東，再過一夜繼續繞飛南臺灣屏東楓港、林邊、佳冬、高雄、臺南、嘉義、雲林、彰化⋯⋯在梅雨鋒面與西南氣流的

企望著久候不至的好天氣，齊導卻不慎踩空跌了一跤，弄得一身泥濘狼狽不堪。（看見·齊柏林基金會提供）

強風驟雨伴隨下一路北返。

事後友人問你：如果當時擲出的不是「聖筊」呢？還會想嘗試飛飛看再離開嗎？你直率地說：「哇，真的沒有想過這個問題欸，我一擲就是聖筊啊。」

讓世界聽見玉山唱歌

拍攝完稻田裡大腳印後沒多久，你緊接著計畫拍攝全片的壓軸畫面「聽見玉山在唱歌」。這次與原聲童聲合唱團的合作計畫籌備了許久，你自然希望拍攝一次到位、沒有後顧之憂，經與航空公司討論決定派遣彼此有多次合作經驗、技術純熟的王本信教官擔任駕駛。

十一月初，你們選定一個相對晴朗穩定的日子提出空拍申請，不過，戰管中心也要求任務當天清晨八點前必須交還高山空域航權供空軍展開飛行訓練。5 當天凌晨兩點半左右，孩子們、師長與嚮導整裝待發一路攻頂，為的是趕在天亮前抵達主峰。清晨六點

三十分，已經順利登頂的馬彼得校長打來一通電話，告知山上風勢很大，山頭也被雲海蓋住，能見度恐怕不會太好。

有好一陣子，你在山下待命並向心中的神默禱，馬校長則在山頂召集孩子們向上帝禱告，大家籌備了這麼久，哪怕只是一個小小的空檔，只要能飛上去拍一下便不覺得可惜。七點左右，山上捎來訊息說雲已經慢慢散了，但了解天候的你與教官都知道，雲被吹散是因為山上風勢實在太大。6

航機停等的中寮變電所上空仍有不少積雲，你與教官相互沉默了半晌，兩人思慮的是什麼，彼此心照不宣。你的壓力來自於看著合唱團的孩子、師長辛苦準備這麼久，實在無法說停就停，更何況，這一幕被你設定為《看見台灣》的壓軸畫面；教官的壓力則在於：在這樣的天候下執行任務倒不是責任誰扛的問題，這根本是攸關著人命安全。尤其，空氣不足會影響進氣，直升機性能（升力及馬力）將大大受到影響，一萬英呎幾乎已經是民用直升機高度的極限了。7

「還是……我們上去試試看？」教官打破沉默，他比誰都了解你心裡在想什麼。

「好，就上去看看吧，但不要勉強。」你立刻回應。

相互試探的結果，就是「飛上去再說吧」，你們兩個誰都不敢拍胸脯保證能不能順利完成拍攝，這個時候你的口頭禪「安啦，沒問題的啦。」再也說不出口，只是輕撫著掛在胸前的白玉觀音，祈求著這趟飛行的平安。

果然，到達九千英呎空域時立刻遭遇強勁且紊亂的氣流，直升機上下顛簸落差幅度超過一百英呎（大約十層樓的高度），完全沒有滯空（hover）拍攝的可能；最保險的做法是不斷在玉山主峰上空盤旋繞飛，而且還得盡量飛得慢些，一方面便於你取景，一方面要隨時保持直升機在最大馬力下的穩定狀態安全飛行。你與教官之間沒有太多的來回的交談，只是透過通話器不斷通報且相互複誦著高度、風速、氣流、風向⋯⋯從通報的頻率或語氣可以感知當下飛行安全與風險，你們也快速擷取、運算著每個數據，然後各自做出飛行安全與拍攝取景的精準判斷，至於其他無法多說的，就全憑彼此默契。

繞飛主峰並以不同角度收錄幾次孩子們完整的「拍手歌」後，你們相互示意任務完成準備返航，但就在要調頭離開時，主峰上的馬校長在電話裡說：孩子們還特別準備了一個驚喜。接下來，你從取景視窗裡看到每一位小朋友拿出一面小國旗，在強勁的風

勢下賣力揮舞。熱淚盈眶的你強忍激動情緒持續拍攝，這是你在記錄八八風災後第二次落淚。

所有任務在八點前結束，並依規定交還高山空域的航權。返航後不到二十分鐘，大片的雲海又遮蓋住整個玉山主峰。

事後你說，這真是一趟恐懼與感動交織的飛行經驗，驚險完成拍攝且安全落地後，你和教官之間仍然沒有太多對話，驚魂甫定的教官貌似一派輕鬆，卻在一旁默默地連抽三根菸。

「我很清楚，我與齊兄共同完成了一項不可能的任務。驚魂甫定？沒有那麼誇張啦，任務結束後抽幾根菸無可厚非（我現在可是戒菸囉），實際抽了幾根我是真的不記得了。齊兄說三根，那就三根吧。」王本信教官打趣地說。

後記 ——

二〇一二年三月底，齊導在筆記本裡記下「最重要的行程」——臺南蘇厝長興宮瘟王祭燒王船。

這一年，齊導首次以空拍的視角記錄三年才一次的長興宮燒王船祭祀習俗，在滯空拍攝時，他不僅感受到熊熊火焰的熱度，更被現場所有參與民眾的虔誠與熱情感染。

「燒王船真是個熱力十足、臺灣味滿分的民俗祭典儀式，我下次有機會要真的到現場，站在人群裡近距離感覺所有外在跟內心澎湃的溫度。」

三年後的二〇一五年四月下旬，齊導甫自美國返臺，五月初（當年的燒王船祭典於五月三日至十日舉辦）著手籌劃續集並持續投入空拍作業，自始至終再無機會近距離記錄燒王船的習俗活動。

1 根據中央氣象年報，二○一二年梅雨期肇始時間提早且結束時間延後，拉長梅雨期的長度。於梅雨期間，除梅雨鋒面影響外，加上颱風外圍環流以及西南氣流的加乘作用，當年臺灣梅雨季雨量較氣候平均值偏多，其中，尤以六月影響最甚。統計全臺十三個氣象站平均梅雨量，二○一二年梅雨量為一九五○年以來最多的一年，達九百○二毫米。

2 從西岸臺中航空站飛渡到東岸花蓮需時約六到八小時（不含任何拍攝作業時間），評估直升機租金、油料、人員與器材整備等花費，初期稻田中大腳印的拍攝地點選定以嘉南平原中段的臺南後壁、蘭陽平原等為主；但由於早先齊導就飛閱過花蓮玉里，深知從空中往下俯瞰的玉里稻田是如何吸引人，他也多次拿著曾經拍攝過的玉里稻田照片強調：「這裡的稻田完整，沒有電線桿、電線干擾或切割畫面，這裡就是我心目中最適合的稻田，不作第二處想。」

3 齊導拍攝「稻田裡的大腳印」的期間為六月九日至十五日，七天下來，直升機租金超過一百萬；但由於當時租借直升機都以實際飛行時數計價，從未遇到「因雨待命」的狀況，因此，待命期間非但沒有計費，航空公司還不能任意調度航機支援其他任務。航空公司評估若以此模式計價絕對賠本，於是修訂租用辦法，機組人員「隨機待命」均須另行計價。

4
二〇一二年第五號颱風泰利（Talim），於六月十七日在海南島東方近海生成。泰利颱風發展形成初期受太平洋高氣壓及谷超颱風外環牽引，開始向東北東移動且強度逐漸增強。中央氣象局於六月十九日發布海上及陸上警報，二十一日清晨五時泰利於彭佳嶼東北方海面減弱為熱帶性低氣壓。但受颱風影響，中南部地區降下豪雨，造成嘉義、臺南、高雄及屏東等地區淹水，農損逾七億元。

5
一般來說，臺灣高山空域優先供空軍訓練飛行使用，因此民用航空器不是禁飛高山空域，就是必須依戰管中心需求「避讓」。至於台灣西部沿海多為各型飛機主要航道，而宜蘭外海及西半部多條河道都成為國軍火砲實彈射擊場所，有時還得避開開放飛行無人機的區域，飛航管制日趨嚴格致使直升機飛航空域愈來愈小，航權也愈來愈難申請。

6
十一月七日當天玉山測得最大風速為每秒十三．六公尺，相當於六級風（輕度颱風中心最大風速為每秒十七．二公尺到三十二．六公尺之間，相當於八到十一級風）。拍攝原聲童聲合唱團「聽見玉山在唱歌」後三天，入冬的第一波冷氣團南下，十二月初玉山降下當年第一場雪，十二月底冷氣團接力報到，隔年初又遇寒流來襲，幾乎再無適合空拍的天氣。

7
直升機靠旋翼下壓空氣獲得反推力飛行，當海拔超過四千公尺（玉山高度三九五二公尺）時，空氣密度僅為海平面的一半，直升機旋翼獲得的升力則將較正常情況減少三〇%至四〇%。

對國內一般民用直升機而言，海拔一萬英呎（三〇四八公尺）高度對直升機性能已產生影響，臺灣境內高度達三千公尺以上高山多達二百六十八座，因此，執行每一趟高山空拍任務都是極大的挑戰。

付出才是獲得的處世哲學

「每一個在生命裡出現的人，
都有原因，都值得感激。
喜歡你的人給了你溫暖和勇氣；
你喜歡的人則讓你學會了愛和自持。
你不喜歡的人教會你寬容與尊重；
不喜歡你的人讓你自省與成長。」

花蓮溪出海口，海水澎湃洶湧、壯闊美麗，先民就把這個海灣叫做「洄瀾」。

（齊柏林攝影／看見・齊柏林基金會提供）

對人傾囊相授　躬體力行盡本分

對於身邊給予支持的友人，你常常心存感謝，也常常捫心問自己何德何能接受這麼多幫助；但更多的人說那是因為「在齊柏林眼中不但沒有敵人、壞人，而且每個人都是好人」。

一九九七年，國內高速公路新建工程持續進行，政府計畫拍攝「臺灣公路發展史」詳實記錄高速公路（當時，東西向國道二號及南北向的國道三號均分段興建中）、五楊高架段的施工過程及特殊工法，主責部會推薦國工局三位同仁給予得標的影片製作廠商專業協助與指導，其中一位就是你，其餘兩位則為工程處同仁。撇開不熟悉的工程技術、工法不談，每天記錄工程進度的你對於全線哪段橋樑、橋拱值得記錄，一天之中，橋梁線形會在何時擁有最佳光影，又該用什麼角度拍攝才能呈現出建築體的氣勢，要如何介紹最新引進的光纖影像監測系統等，卻是瞭若指掌。

承作廠商若遇到不清楚的地方，你總會犧牲自己的休假陪同團隊勘景，過程中，非但不是個動動嘴皮、置身事外的第三者，反而參與得更深、更專注。就有一回，拍攝團

隊前往國道三號高速公路臺中大肚烏溪段拍攝，工作人員手持鐮刀、鋸子、麻繩等工具在蔓草叢生的高處尋找最佳拍攝點，結果前往勘景的導演不慎失足，眼看就要掉落幾丈深的山坡下，只見你動作敏捷地趴伏在崖邊，一手牢牢抓住險些跌落的導演，其他人再趕緊垂降繩子將人給救了上來。若不是擁有龐然身形的你這麼驚天一救，誰都不敢想像後果會如何，拍攝團隊成員心裡也在想，怎麼會有這麼認真、善待廠商的公務人員？這還是破天荒頭一遭遇到。

你堅持任何工程都必須透過空拍才能呈現點、線、面、體的完整格局，因此若機關單位安排承作廠商利用同趟架次前往拍攝，你也都會盡量顧及並滿足廠商拍攝需求；出發前先告知機師，當自己拍完後再繞飛一趟，讓另一側的攝影團隊也能取景。陪同外宿出差時，你則會在晚間主動加入團隊的每一次工作會議，針對當天拍攝的影像畫面提出建議，即使一整天下來大夥都累了，你依舊樂此不疲。

你常說：執行主管交付的任務就是善盡公務員角色，跟合作廠商一起努力拍出好的作品，留下珍貴的記錄也是份內之事。

「他做了許多超過他本分應該做的事，很多事情根本不必他出面卻適時挺身而出；

好多人都不解為何他總是為了別人讓自己陷於不利，而這樣的舉動又才能讓人真正看到他為人良善、美好的一塊。」一位合作多年的導演說，你就是這樣的一個人。

有幾回，廠商租借直升機邀請你「隨機指導」，聽到有免費飛行的機會，你比誰都開心，但你仍堅持不應在公務時間出任務，因此總要求安排在休假期間、向上頭報備後才同意「隨機指導」。

閉門羹吃到怕　因屢遭奚落發願竭力助人

雖然謹守公務人員分際、給予承作廠商必要協助，但初期投入創業的你似乎並沒有獲得相同對待。

辭去公職、成立公司之後，你成為眾多承作政府標案的廠商之一，第一個案源即是協助拍攝國家公園地景。興致勃勃的你參與前期討論並精心規畫空拍腳本，沒想到在後續審查階段遭到公部門屢屢刁難、挑剔，甚至有評審委員質問：大家不是都說你很會空

拍嗎？這樣的畫面像是很會空拍嗎？

就這樣一個專案來來回回修改了好多次，承辦人員甚至要求進入剪接室一個個畫面

「指導」盯剪。

「公部門不是應該跟廠商一起合作把案子做好嗎？他們應該提供必要的協助，不是一味地挑剔吧！更何況，他們真的懂要怎樣用影像說故事？那他們自己做就好啦！」夥伴、友人多次為你打抱不平、發出不平之鳴。

「沒關係啦，不要計較太多，我自己當過公務員，知道公部門有他們的難處，我們盡量滿足就是了。」

這個案子折騰了許久終於結案，最終還獲得美國第四十六屆休士頓世界影展（46th WorldFest-Houston）金牌獎；或許公部門的「介入盯剪」確實發揮作用，不過當每個人聽到這段遭遇時都直言，再這樣下去，公司乾脆早早收掉，根本不必開了，反正一定穩賠不賺。

「沒關係啦，一切都是剛開始，先累積人脈、做出成績，以和為貴啦。」這是你一貫的回應。

公司草創初期，你沒沒無聞，任何行銷宣傳都要靠名人、名流加持，這點讓生性害羞、不善表達的你著實不好意思，感覺每次都要想辦法去蹭前輩們的知名度，又不知這些前輩心裡怎麼看待你這個初出茅廬的菜鳥導演。

二〇〇九年初，你用三天時間環島、累計飛行三十小時，一千分鐘的素材最終只剪出六分鐘短片；你原本想帶著這六分鐘短片倡議理念、爭取支持，沒想到卻到處碰壁。

直到你間接認識了侯孝賢導演，並且詳細說明自己想要製作一部關於土地的紀錄片，侯導相當「阿殺力」（乾脆）地回應：我的名字如果有點幫助的話，沒關係，隨便你用！

這該是那段時間最讓你感動的事了。

你請侯導掛上「監製」的頭銜，《看見台灣》這部片的頂上亮起了第一道「光環」，但若不是要拜會企業界的高層、董事長，你還真不敢到處打著侯導的名號，就怕毀了他的名聲、砸了他的招牌；你心想，單打獨鬥的日子確實辛苦，吃閉門羹、看人臉色早已是家常便飯，有朝一日如果有點名氣，一定要助人一臂之力，幫助那些追求夢想的人勇敢走下去。

履行友人生前約定 死後攜照伴飛閱覽山河

二○○九年底，廣告教父孫大偉與資深媒體人陳文茜共同監製了第一部記錄臺灣氣候變遷的紀錄片《正負2℃》，警醒臺灣必須面對人口密度、土地侵蝕率攀高的現象，盡早提出因應之道，否則未來東石港、林邊、東港、麥寮等地都將與馬爾地夫一樣成為全球極端氣候衝擊下的「第一批難民」。莫拉克風災後，你早也抱定決心籌拍有關土地環境變遷的紀錄片，在彼此理念契合的情況下，你同意提供一些空拍影像的授權。

在陳文茜小姐的牽線下，你結識了廣告教父孫大偉，彼此非常投緣、一見如故；除了有共同的嗜好：崇尚自然、醉心崇山峻嶺、木雕藝品，同時也得知他是「將每一天都當最後一天活著的人」。

孫大偉因家族遺傳患有先天性心臟病，二○○四年參加臺東鐵人三項比賽時，先是游完一千五百公尺再進行單車項目；但騎了沒多久就感到身體不適；由於堅持回臺北就醫，友人便一路在臺東往花蓮的省道上奔馳，又摸黑在蘇花公路上急駛（國道五號雪山隧道尚未通車），孫大偉則始終痛苦不已地踡縮在後座。撐回臺北動手術已是十多個小

時後，當時動了兩次心導管手術，又裝了四根支架，險些送了命。

經過心臟功能重建手術的孫大偉，多次挑戰極限，先是騎單車完成環島壯舉，又參與北京至上海的「京騎滬動」，以及遠征荷蘭的「騎心荷力」等鐵人般單車跨騎活動。

「柏林，其實我身體不好，才會想藉由運動鍛鍊一下。我倒是挺羨慕你，可以搭著直升機到處飛來飛去；哪天我還真想跟著你空拍，從空中看看臺灣的樣子。」

「孫大哥，當然沒問題，等您身體好一些，我一定帶您多飛幾趟。」

二○一○年四月，你參與《正負2°C 飛閱台灣》空中攝影展覽；七月間，與孫大偉共同加入「臺北國際花卉博覽會」專案計畫；九月三日，日夜積勞的孫大偉因腦溢血昏迷住院；兩個月後，十一月七日病逝臺北振興醫院，從空中閱覽臺灣成了你們之間的遺憾。

告別式後，你默不吭聲翻拍了一張孫大偉的照片，並將它翼翼收藏在攝影器材設備箱的夾層內。執行「建國百年專案」時，你已經帶著他從空中閱覽臺灣土地，此後的每一趟任務，也都讓他陪同飛行，這是你對朋友的信諾。

「今天孫大哥的照片要放在左側喔，這樣可以讓他看看南臺灣故鄉的北大武山。」

你叮嚀著攝影助理將孫大偉的照片放在客艙左側、面向窗外，彷彿他就在一旁看著心心念念的土地。

同因醉心稻浪結識
林懷民囑探索自己懷抱夢想

二〇一一年初，《天下》雜誌即將邁入三十週年之際，你們之間因為關注土地環境的理念契合，決定以空拍紀錄片的形式合作，共同記錄臺灣美麗的山河、壯闊的海岸線，以及消蝕、遭破壞的大地。

為了這一刻，你已經準備了好久。

每趟飛行，孫大偉先生的照片總被翼翼夾放在直升機玻璃窗上，得以飽覽故鄉美麗風光。（翻攝自齊柏林臉書）

六月二十九日「《天下》三十週年「美麗台灣音樂晚會」在臺北小巨蛋登場，近四十分多鐘《換個高度　守護美麗台灣》空拍紀錄的前導影片中，從高空視角俯瞰臺灣土地的畫面讓在場的觀眾震撼、感動，其中長約十五秒被輕風層層吹拂的稻浪最是教人陶醉。

那天，坐在舞台前排的雲門舞集創辦人林懷民老師被這一波波的稻浪溫柔地包覆著，在得知你長期記錄了許多稻浪的影像後更是驚喜，主動請友人與你取得聯繫。

這一年的夏天你們在雲門舞集八里練舞場第一次見面。

「柏林，你拍的稻浪很觸動人心，簡直無法形容、美極了；過去，雲門有許多作品也跟土地、稻穗有關，或許我們看看可以怎麼合作。」

面對大師的讚美，靦腆的你連忙稱謝，林懷民老師還親筆簽名送了你一本前一年（二〇一一年）底才出版的新書《高處眼亮：林懷民舞蹈歲月告白》。老師說，這本書是近四十年舞蹈歲月的告白，在不同時期的執迷、探索；人總要先看到自己的位子，才能對著蒼穹憧憬憬夢想，希望也能觸動、引發你對未來的憧憬。

日後，林懷民老師在構思、編排雲門舞集四十週年舞碼 1 的同時仍持續關注著你的

我所認識的齊柏林　　138

動向，更推薦 Ricky Ho（何國杰）擔任《看見台灣》的電影原聲帶配樂。[2] 二〇一五年一月底，遭祝融肆虐後浴火重生的雲門舞集從原址八里廠區排練場遷到淡水新園區。盛夏時，你帶著一箱蓮霧拜訪林懷民老師，以感謝他介紹電影配樂的 Ricky 老師；走在園區內小徑上，老師如數家珍地細細介紹路旁種植每一株花草樹木，他認真的神情讓你感動不已，當下，便興起了「送一棵樹給雲門」的念頭。幾天後，你前往深坑山上一處園藝場，親自挑選一棵自己十分喜歡的四季桂，送到雲門淡水園區，希望園區以後一整年都可以聞到幽雅的桂花香氣。[3]

飛行教官意外驟逝　心情迭宕低迴不已

二〇〇七年四月三日，你從新聞中得知陸軍一架 UH-1H 直升機在高雄縣旗山中寮山區失事墜毀，機上軍官不幸全數罹難。曾經多次搭乘 UH-1H 參與記錄攝影的你，過去總不能理解為何飛行教官在任務提示時都要小心翼翼一再確認載重問題，導致攝影人

二〇一六年春天，齊導贈送的四季桂移植到現今雲門淡水新園區「大樹書房」
前，一旁是「齊柏林的芬芳」紀念牌。

員、器材都只能減半（減重）上機。當了解飛機引擎、馬力性能後，你認知到機齡老舊的UH-1H不具全天候飛航的能力，只要在高海拔山區或海上執行飛航任務時，安全就讓人堪慮。因此，你不僅為每趟執行飛行任務的教官捏把冷汗，也多次疾呼必須將飛行員視為保家衛國的重要資產。[4]

過去二十多年，累計近兩千小時空拍飛行時數，你比誰都清楚每一次飛行任務的分分秒秒都有著無法逆料的特殊狀況及變數；當每一次安全起飛、克服各種不可測的天候，順利執行任務平安降落後，你總是在一下飛機後先走到駕駛座艙前對著教官深深一鞠躬表達敬意與感謝，之後才回頭整理幾大箱的攝影器材；舉凡餐點、飲用水，甚至一同出差時的住宿品質，也都會盡可能先打點好教官的需求。

「台灣阿布公司是出錢租用直升機的『客戶』欸，不需要對執行業務的廠商好到這種程度吧？」

曾經有人這麼質疑你的做法，但你知道有些事情並不能從商業利益考量，你也從來不認為出錢租直升機拍攝，就自以為是老闆要別人配合；久而久之你與教官之間凝聚出旁人無法體會的兄弟情誼，教官們也都會竭盡全力以安全的飛行角度，一次又一次讓你

放膽嘗試拍攝更好的畫面。

臺灣高鐵正式營運通車（二〇〇七年一月）後，為國內航空業者帶來極大的衝擊，[5]你反倒成了「最大受益者」。以往國內航班密集的時候，直升機若要通過松山機場航道都得排隊待命，一旦獲准飛行通過，飛行教官還必須加足馬力迅速穿越；但隨著國內航空班次起降松山機場的減少，你開始有更多的時間在松山機場跑道前後的空域滯空作業，甚至連直升機的飛行高度也不再受到嚴格限制。這時，有些教官就很願意配合在松山機場、臺北盆地上空做不同高度的繞飛，你也有更多機會拍攝到與以往不同角度的空拍影像畫面。

二〇一五年，你仍四處奔波演說、著手執行其他業務專案、計畫出版《島嶼奏鳴曲》空中攝影專輯，同時也籌畫成立「愛台灣吧」（itaiwan8）影像資料庫，將所有的影像及照片數位典藏後上傳雲端提供有需要的人隨時透過網路檢閱。但就在《島嶼奏鳴曲》空中攝影專輯出版（二〇一五年十二月二日）的前半個月，與你溝通無礙、互動自在的陳秀明教官在一場飛安意外中罹難，帶給你莫大的衝擊。

你們倆身形壯碩，互稱彼此為「胖子」，有時還會在狹小的機艙內為了「爭奪」較

大的操作空間（他需要駕駛直升機，你則得操作鏡頭）相互調侃、鬥起嘴來。在《看見台灣》中，低飛烏來桶后溪溪谷時捕捉到躲藏在樹叢中的大冠鷲；沿著太魯閣峽谷尋找深山處的時雨瀑布；緊貼著大霸尖山山壁飛行，又急遽拉升展現嶙峋孤傲的姿態。每一顆鏡頭都出自秀明教官與你的搭檔飛行。儘管一直搞不清楚你拍了這麼多畫面，最後剪輯成的紀錄片會是什麼樣貌，又會說出什麼樣的故事，但他就是盡量配合你的需求飛行，一趟不成再多來幾趟，直到你滿意為止。

除了空拍飛行外，為了維持全臺供電穩定，飛行教官平時還得載著操作員飛到高壓電塔頂端執行「礙掃」任務。[6] 你花了大半年的時間，自發性地用影像記錄教官、操作員冒著生命危險清洗礙子的作業歷程，想讓國人知道享受無虞電力的背後是每位辛苦人員的付出。這部「紀錄片」尚未完成，一場意外就發生了。[7]

二○一五年十一月二十二日，你如常用 Line 問候秀明教官。

〇八：〇〇 「胖子教官早安，看來今天是個適合飛行的好日子。」（秀明教官已讀未回）

兩個半小時後，才收到秀明教官的回覆。

一〇：三〇 「早，林口地區霧霾導致區域跳電，我今天執行緊急保養任務。」（航機不關車臨停加油）

一〇：三三 「晚上有空一起吃個飯？」

「沒有空，晚一點還要去別處支援作業。」

「辛苦了。」（秀明教官已讀未回）

你推測，他又繼續執行「礙掃」任務了。

半個鐘頭後，你接到不少打電話來「關心」你的安危，原因是幾分鐘前一架直升機在林口地區失事墜毀。你急忙打電話給「胖子」，但電話那頭再無人接聽……

夜深人靜的時刻，你回想彼此曾經一起飛行的路徑：是他用鷹一般銳利的眼才發現茂密樹叢裡的大冠鷲；因為他血糖突然降低緊急返航，讓機上的每個人都捏了把冷汗，從此才隨機準備了升糖的必備補給品；也靠著他膽大心細的飛行技術才能近距離特寫出

我所認識的齊柏林　　144

大霸尖山變質砂岩交互層疊的沉積紋理。每一趟飛行都讓你心懷感謝，也難以忘懷。你默默將「礙掃」紀錄片的素材編剪成緬懷的影片，並安排在告別式上播放，讓每個人都認識了這位樂天、隨和、幽默，也相當顧家的鐵血好漢。

「哈！齊兄，我現在才終於知道你在拍什麼了！」《看見台灣》上映後，秀明教官曾對你說。「我都跟我朋友、家人說，裡面很多畫面都是我們一起飛的欸，你讓我覺得很驕傲。」

你清清楚楚記得他這麼說，這句話也讓你默許將對他的想念化為創作能量，在空中繼續著共同的熱愛——飛行。

後記 ——

齊導說，成名之後最大成就與快樂不是擁有更多的關注、資源，而是有能力幫助別人。

他以行動支持在這塊土地上辛勞勤懇的小農，每次都主動購買當季、當令農產品：西瓜、地瓜、稻米、白蘿蔔等，將後車廂塞滿後，又挨家挨戶親送到員工、朋友的家裡。對於住在遠一點的友人，他的關心也沒少過，尤其一幀幀與眾不同、讓人驚豔的早安（問候）圖。

「○○姐，早安，我剛剛飛過你家上空，晚一點傳照片給你看。」

「○○哥，快看，這是你家的樣子；哇，你們這一區住了很多名人喔。」

「○○，你快點搬走啦，你住的地方是順向坡有點危險。」

「○○，大家都好嗎？空中俯看你們的田地，今年收成應該很不錯，拍一張照片傳給你，幫我問候大家。」

不少人都收到過齊導問候的訊息。

「文茜姐，這是在新北市萬里、金山的磺嘴山火山口，三六〇度全景；有陽明山國家公園的保護特別顯得自然脫俗，尤其正值春天最美麗的顏色。」

二〇一七年四月二十五日，陳文茜收到一則短訊，這也是齊導此生傳給她的最後一則訊息。

一 附註 一

1 二〇一三年十一月三日，林懷民老師將雲門舞集四十週年代表作《稻禾》的首次預演搬到臺東池上的稻田中，向孕育舞團的臺灣土地與人民致敬。十一月二十二日，《稻禾》在國家戲劇院展開世界首演，現場透過大屏幕投影出池上稻田一整年週期裡初秧、結穗、收割、焚田，以及來年春水滿田的紀錄。

2 透過林懷民老師的介紹，齊柏林結識了電影《賽德克‧巴萊》配樂大師何國杰（Ricky Ho），日後並邀請他擔綱音樂總監。齊導曾經一度心想「我連租直升機的錢都沒有了，哪裡來的錢找配樂大師？」林懷民老師則回應：「你沒有去試怎麼知道？」最終，配樂經費由緯創人文基金會贊助，作品也入圍第五十屆金馬獎最佳原創電影音樂。

3 二○○八年二月十一日，雲門舞集租賃十六年，位於八里烏山頭的鐵皮屋排練場發生火災，多年心血付之一炬。二○○九年四月，雲門基金會通過財政部「促進民間參與公共建設法」的嚴格審查，與臺北縣（今新北市）政府簽訂合約，由雲門自行籌募經費，在一‧五公頃的中央廣播電台舊址上興建雲門劇場，成為臺灣第一個由民間捐款建造的劇院，並於二○一五年四月二十四日開幕演出。

4 二○○七年四月三日，陸軍航特部一架 UH-1H 直升機在高雄縣旗山鎮中寮山區撞上警廣發射台失事，造成五死三失蹤。經漏夜搜尋，隔日清晨天色轉亮後，卻在四十五公尺高的發射台鐵塔上機艙頭殘骸裡，發現正駕駛劉添順等三名失蹤軍官；三人身體重疊在擠壓變形的機艙頭內，全部殉職。此後又經過十二年，直到二○一九年十月三十日，服務長達半世紀（四十九年）的 UH-1H 直升機才正式除役。

5 二○○七年一月五日，臺灣高速鐵路正式營運通車為國內北高航空業帶來極大衝擊；二○○八年八月中旬，獨家經營北高航線的華信航空因成本考量宣布減開班次為每週七班，平均一天只有一架班次，當時即有消息傳出：西部航線恐將「淨空」走入歷史。四年後，二○一二年八月三十一日，華信航空 AE276 班次飛機晚間九點十分自高雄小港機場飛往臺北松山機場，成為最後一趟北高航線的班次。

6 「礙子」是用來隔絕電線的絕緣體，避免電線交叉導電，但因長期曝露在外導致累積灰塵及鹽分影響送電，因此台電公司會定期委託航空公司執行清洗礙子任務，一般簡稱「礙掃」。執行礙掃任務時，直升機腹必須搭載水箱、卸除兩側艙門，再掛支長長的水槍，除了得面臨千變萬化的地形氣流外，也必須在緊靠高壓電塔的同時維持機身穩定，以利操作員以高壓水槍精準噴洗礙子。

7 凌天航空公司因為執行礙掃任務共發生三次意外：二○○一年九月三日，於臺中清掃電塔礙子時，不慎勾到電塔電纜墜落失事，機上二人罹難；二○一四年十二月十八日，於彰化執行礙掃時直升機因起落架斷裂及尾桁受損突然失去動力，駕駛員立刻緊急降落，機上兩人輕傷；二○一五年十一月二十二日，陳秀明教官自新北市林口區東明一街一處臨時起降場起飛，執行台灣電力公司電塔礙掃任務，卻在完成清洗後飛離時不慎撞擊位於該電塔東南方之高壓電纜線，致主旋翼及機身後段遭電纜線拉斷，墜落於該電纜線下方之農園內，航機全毀，連同機上操作員余惠賢兩人均不幸罹難。

啟蒙與貴人

「我相信，每個人的血液之中，
都隱藏著神秘的瘋狂因子；
有人瘋狂於購物，有人瘋狂於賺錢，
我應該是瘋狂於飛行。」

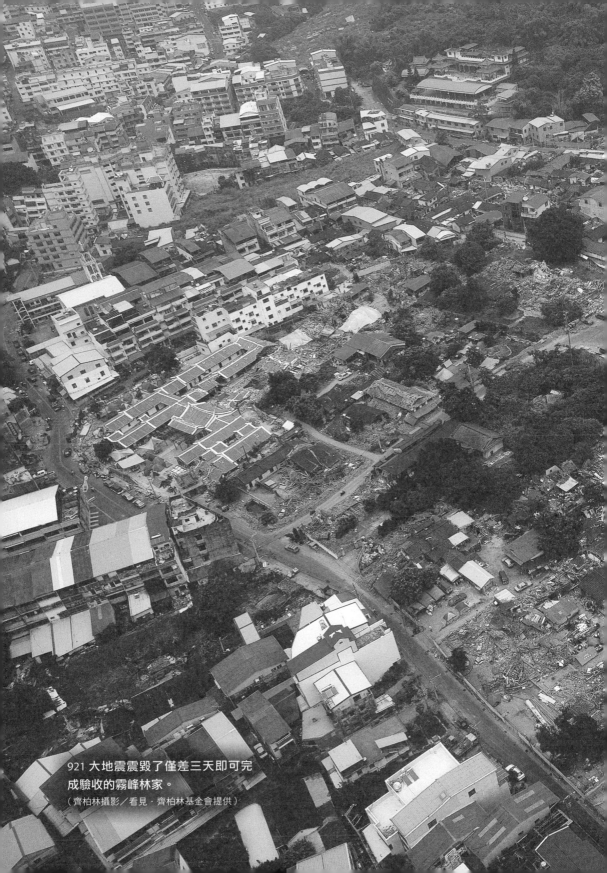

921大地震震毀了僅差三天即可完
成驗收的霧峰林家。

（齊柏林攝影／看見・齊柏林基金會提供）

人如其名　註定了一輩子的飛行

有人說，這個瘋狂的因子肯定來自於你的名字。

凡是與你初相識的人，總會對於你的名字感到興趣，以為這是你愛上飛行之後去改的名字。

一九六四年十二月二十七日，農曆甲辰年十一月二十四日，齊家喜得龍子，若不是你早產個二十幾天，這個「龍尾子」就要變成「蛇首囝」了；因為早產，父母親看著眼前這個又黑又小的小生命，就怕有什麼差池，醫生則硬是打了好幾次的屁股，才讓你哭出聲來。

好不容易捱過危險期，眼看著報戶口的期限逼近，齊爸爸才開始信手翻找著字典。「木」字部首，眼前「柏林」一詞看來順眼、唸起來順口，又算了算總筆劃數，「三十一劃，文武運（吉）——為人伶俐、大有器才；做事專心、有頭有尾；對人親切、四處親朋；受人敬愛、好積財寶；出外逢貴、盛昌之命」。你的名字就這樣決定了。只是誰都沒想到，「齊柏林」這三個字的名氣還挺大的，一會兒是德軍執行軍事任

務及氣候監測的飛船、一會兒又是最具創意及影響力的英國搖滾樂團，每次自我介紹起來都顯得意，對方要忘也不容易。

到底是因為名字跟飛行有關，還是那時的每個小孩子都有英雄崇拜情結？小時候你最愛看的卡通就是「科學小飛俠」，看小飛俠們是如何英勇、不畏艱險地打敗萬惡多端的惡魔黨；而每一次也都要跟著唱完片尾主題曲的最後一句「我愛科學小飛俠、我愛科學小飛俠，多勇敢啊，小飛俠！」才肯離開電視機。

求學階段懵懵懂懂，成績向來不在前段班，國中時更落到後段班，每位授課的老師因為受不了班上的吵鬧，於是全都改成了「自習課」，幾乎成為被放棄的一群。讓你印象深刻的是，有一位黃老師在課堂上總會拿著一根藤條制止掀了屋頂的喧囂，一堂課教下來藤條聲響此起彼落，老師簡直都可以去西門町紅極一時的「巴黎史西餐廳」擔任歌廳秀的鼓手了。[1]

齊柏林（右）國中畢業時與時任仁愛國中的老師黃文淵女士（左）合影。（歐晉德先生提供）

受楊南郡、劉克襄感召　心中埋下關注環境生態種子

祖籍河南安陽的齊家來臺灣後的第一個長子，父母自然讓你無後顧之憂地念書、補習；你也想拿到好成績，考取好學校回饋父母劬勞栽培，但你實在不是讀書的料。高中聯考前夕，小舅舅每天載著你到臺北新生公園內加裝冷氣、地毯的「高級閱覽室」K書，每次前往都讓你雀躍開心、信心滿滿，但最終還是名落孫山外。為了將來畢業後順利找到工作，與家人討論後，你選擇就讀與榮工處建教合作的私立惇敍高級工商職業學校。

就讀高職時期，曾有一位導師在解釋「齊家、治國、平天下」時，引用了美國小羅斯福總統的「美國公民的義務」（The Duties of American Citizenship）…2

在面對未來每一個攸關存續的挑戰，每個人都該盡其所能、想方設法貢獻一己之力，去挽救自己立足的土地、國家；要認知周遭存在的威脅與危機，既不錯估情勢，也不意圖迴避，既不做膽小的悲觀主義者，也不做愚蠢的樂觀主義者，而是堅定面對並且

我所認識的齊柏林

克服、解決。

只要每個人付出自己最大的心力與良善意志，殫精竭慮致力扮演好自己的角色，如此就能為國家造就出值得讚譽的公民。

In facing the future and in striving, each according to the measure of his individual capacity, to work out the salvation of our land, we should be neither timid pessimists nor foolish optimists. We should recognize the dangers that exist and that threaten us: we should neither overestimate them nor shrink from them, but steadily fronting them should set to work to overcome and beat them down.

If only each will, according to the measure of his ability, do his full duty, and endeavor so to live as to deserve the high praise of being called a good American citizen.

Buffalo, New York, January 26, 1883

Theodore Roosevelt

最後老師簡單下了個結論：「當國家有不如人的地方，或者遇到威脅、危難時，不

要以為這些跟你無關，我們每個人都有一份責任承擔、面對。」這句話深深烙印在你的心底，彷彿真有那麼一天，自己也可以像科學小飛俠那樣承擔重責大任；而這一刻你也才恍然大悟，原來「齊家、治國、平天下」的「齊家」，不是指姓「齊」的齊家人未來會治國、平天下。

上了高職後課業壓力小了，你不僅醉心於陽明山上花鳥魚蟲的自然風光，也漸漸開始養起禽鳥、烏龜（一度還想在家裡養猴子），家中最高紀錄養了一百多隻不同品種的鳥類。這個時候的你依舊對於課堂教授的內容不感興趣，倒是開始接觸相機，尤其緊守著報紙副刊上楊南郡、劉克襄等大師的每一篇文章。那些關於高山、古道與原住民部落田調探險，以及候鳥遷徙、環境生態相關的一顆顆鉛字是如此立體而鮮活，不但誘使你一字一句讀完，更讓你為之神往，忘了自己困坐在教室中。

有一回，你在一本雜誌裡看到劉克襄老師靜靜隱身在關渡沼澤草叢裡拍攝禽鳥的照片，當下深深被感動、吸引，也心生羨慕、敬佩；心想，怎麼會有這樣的一個人每天風雨無阻往返永和、關渡之間，只為拍攝候鳥生態、記錄身處自然環境遭受巨變的歷程。

受到啟發，你加入登山社，也開始學著拍鳥，只不過，拍的是家裡的籠中鳥。

二十歲時，你終於盼到劉克襄老師出版拍攝候鳥的書冊《旅鳥的驛站》，你才知道，關渡沼澤區是他前往淡水河定點旅行中最重要的一站。

「一個優秀的賞鳥者，他應該會從賞鳥中產生愉悅與憐憫的心情，而且持之以恆。我知道自己是做不到的。我只了解，我已不再是只會逃避一個惡質時代的賞鳥者，正在學習時時抗議。我的抗議必須有證據，這個證據必須經過長期觀察與紀錄，再完整地呈現出來。」（劉克襄，《旅鳥的驛站》，一九八四）

每次提到這段故事，你總是感慨。那時社會環保意識薄弱，劉克襄老師對於關渡沼澤區的未來充滿了憂心與焦慮，臺北市唯一一塊廣大的沼澤平原區遭人任意傾倒廢土、排放廢水嚴重威脅候鳥棲地，而以他一個人的力量完全不可能改變關渡沼澤區的命運。

楊南郡與劉克襄老師引發你對大自然的孺慕、對環境的關注，並認知到「攝影」不是只拍靜物、風景、人物，還有著強烈的吸引力。日後你也將他們持續書寫記錄的努力當做效法的典範。[3]

即使你深受感動，沒有顯赫的出身背景，家裡都靠父親在榮工處擔任公務車駕駛的微薄薪資過活，就算喜歡攝影，要買得起相機、付得起沖洗相片的費用對當年的你都不

是件容易的事；暑假你和幾位同學相約到內湖康寧護校打工刷油漆，賺取一點工讀費，但「生態攝影」這種奢想早被你拋到九霄雲外，你不敢想得太多、太遠。

一頭栽進攝影領域　擔任助理也甘之如飴

對於高職時所修習的營建課業，你完全不感興趣，在校成績只能算是低空掠過，但你對拍照、攝影已開始像著了魔般的百分百投入。最初學攝影時，同學、朋友都成了你的拍攝對象。有一回，你興奮地拉著同學到臺北東區頂好公園邊（現為「瑠公公園」）的大鐵球旁，說是要實拍新學到的「重複曝光」技術，結果照片沖洗出來之後，硬生生就是兩張照片，完全看不出重複曝光的效果。但這並沒有讓你喪氣灰心；「如果這麼容易就學會，那攝影也太簡單了吧！」你說。之後每年國慶時總統府前燦亮的牌樓、圓山大飯店燈光夜景、颱風前夕觀音山上的紅霞，一直到畢業紀念冊的攝影與照片編輯都成了你提升攝影技巧的絕佳機會。

一九八八年退伍之後，你從室內裝潢雜誌的攝影師助理做起，慢慢地接觸商業攝影，滿足業主的需求；舉凡《室內雜誌》、《建築師》、《雅砌》、《摩登家庭》，以至於日後的平面房地產廣告都看得到你早期的作品。這個階段你學習掌握光線、場景設計、如何呈現唯美的氣氛吸引閱讀，很快就闖出了名氣。

受歐晉德賞識
成為首位空拍攝影師

　　兩年後，國道新建工程局成立，大舉招募人才，[4] 而你對「新建工程」的印象，則是九歲時的暑假，媽媽帶著你和妹妹坐火車到臺南，隔天再換搭客運前往玉井曾文水庫施工所

高二時（約民國七十年間），齊柏林（左）與好友於頂好商圈大鐵球合影，大鐵球已於民國八十二間拆除。（趙國鑫提供）

找乾爹，一群人搭著高高的升降機抵達壩頂參觀即將完工的大壩主體工程。儘管如此，你仍硬著頭皮前往應試爭取任用機會。

在接受首任局長歐晉德（人稱「歐爸」）面試時，你怯生生地提到自己沒什麼專長，但對於攝影非常感興趣，沒想到，歐爸眼睛立刻一亮。

「你會空拍嗎？我剛好需要一個可以上直升機空拍的攝影，未來，會有第二條高速公路（即國道三號「福爾摩沙高速公路」）、[5] 南宜快速公路（南港到宜蘭間的快速公路，日後更名為國道五號「蔣渭水高速公路」）、中部橫貫高速公路（即國道六號「水沙連高速公路」），以及其他高速公路連結地方道路的路網都需要記錄。」

在所擘畫的國道新建工程藍圖裡，歐爸清楚知道當時臺灣正處於經濟起飛的轉捩點，非得有完備的北、中、南各區路網，並讓彼此（快速道路、省道）緊密連結才能符合需求、順利轉型。而「空拍」不但能詳實記錄、掌握工程進度，展現道路（隧道）工程的挑戰與橋梁線形的宏偉，更能有效監測工程品質並與用路人、周邊住民展開溝通。

原以為，只對攝影感興趣根本不可能被國工局進用，原以為，很快就被請回家等消息，竟然聽到有機會任職，甚至還可搭直升機「空拍」，二十六歲的你心中喜不自勝，

簡直不敢置信。

「但我對空拍的要求很高。施工前要拍，道路、房舍蓋好要拍，而且要找到同樣的位置拍攝、記錄；以前的樣貌是怎樣？之後的樣貌又怎樣？隔了十年、二十年之後又是什麼景況？這個工作得要是長期的記錄，持之以恆、有耐心地拍攝，所以，你得答應我做二十年。」歐爸繼續說。

這個機會求之不得，更何況若能順勢進入公務體系豈不更好？

前半年，一身工程基因的歐爸趁著視察施工進度一路帶著你飛行、空拍，指導拍攝角度、解釋山坡走向與地質特性，而道路建設與環境生態保育之間又該如何對話、溝通；他也鼓勵你多去涉獵歐陸公路、隧道工程的拍攝與取景技巧，彌補自己空拍技術的不足。但光是記錄工程還不夠，歐爸提醒你拍攝任何一項工程都別忘了「人」，如此的作品才會有人味、有感情，也才能從這些勤奮、專注的勞動者身上，反映出他們對於工程品質的堅持。

一九九四年六月（你到職後第四年），國工局發行《道路・鄉情》出版品，以空拍視角拍攝筆直的國道、苜蓿葉型交流道及週邊路網，這不僅是台灣第一本記錄臺灣國道

《國道網》於一九九二年元月初創刊發行，諸多國道新建工程均由齊柏林隨行側拍記錄。（交通部高速公路局提供）

工程興建的專書，也稱得上是你第一本攝影集。其中一個專章特別捕捉道路開發的無名英雄群像：工人們頭頂著姑婆芋葉在豔陽下綑綁鋼筋、全身包得密不透風不透風在燠熱的正午時分焊接、凌空吊掛在橋墩的最高處施作工程、一群人蹲坐在橫臥的水泥杆上頂著烈日吃著便當。

第一本攝影集出刊後，你拍攝的風格有了微妙變化。因為你同時注意到：鄰近垃圾掩埋場的汙水淤積在稻田裡形成烏黑一片；工廠排放汙水導致河川被染上鮮豔顏色；日益嚴重的霧霾讓呼吸新鮮空氣都成了奢侈；超限利用（含不當的道路開挖）的山坡地不僅讓住民岌岌可危，也導致水庫嚴重淤積。

「我開始拿著照片到處詢問朋友、專家，為什麼有些地方明明很美，但不遠處就看到河川汙染，或者惡意傾倒垃圾？從空中到處可見土地的傷痛，但為什麼我們在地面上總是視而不見？我開始好奇這些汙染是怎麼產生的？誰可以解決這些問題？誰又該為這樣的景況負責？」

年輕時對於土地關注的靈魂漸漸被喚醒，愈發清楚的是，相較於一般工程的監測與

記錄，你更獨鍾於這類的環境議題，終於覺得自己好像準備好了，好像可以朝著一個很明確的方向前進。

隔年十月，歐爸離開國工局前叮囑：「柏林，國道工程一定要有人持續記錄，這個責任就交給你；別忘了，你答應我要拍二十年喔。」

面對眼前這位啟蒙、提攜你的伯樂，你的心中滿是感謝，但始終不確定自己是不是匹千里馬。

二〇〇六年六月四日雪山隧道通車前夕，歐晉德（中）與夫人黃美基（左）與齊柏林合影。（歐晉德先生提供）

作品獲《大地》青睞　用照片為大地說故事

一九九七年底，《大地地理雜誌》資深企畫黃烈文思考規畫創刊十週年「衛星遙測、空拍台灣」專題，經輾轉得知國工局有位「齊柏林」負責空拍監測任務，黃烈文心中大喜，因為敢用這個名字行走江湖的人肯定是位大師。

儘管你在國工局累積了七、八年拍照的經驗，但突然有人找上門尋求合作，你總還是擔心自己名過其實。

攝影師出身的黃烈文除了擅長攝影，也有豐富的圖像編輯經驗。在看過你所拍攝的照片後，與你切磋著影像構圖，探究起支撐攝影師持續拍照的理念與思維；同時提醒，拍照不能只是講求色溫標準、構圖方正的完美靜態呈現，而是要試著從不同角度去「解讀」（或者引導判讀）照片，巧妙的構圖可以導入不同意見、觀點而產生新的激盪（引發「論述」而非「論戰」），而人文意向式的情感呈現也很重要，更值得日後大膽嘗試。

從中，你認知到，每一張照片、一段影像要傳達的應該是一個故事、觀點、議題，甚至期待它能有引導性、延伸性的效應，這些絕對不是出版幾本攝影集就能自我滿足的。

一九九八年四月，《大地地理雜誌》第一二一期推出十週年專輯「透視地理台灣」，以臺灣的衛星空照圖作為封面，深入探討臺灣特殊的地質、地貌；內文裡，委請地球科學基金會董事長王執明撰寫「台灣的生成」專題，你空拍的「鼻頭角」首次以跨頁方式刊登在專業的地理雜誌上：

「位於臺灣東北角的鼻頭角，由空照圖看來依舊陡削嶙峋。在地質學家的眼中，這裡是臺灣島上許多東北──西南走向斷層的起點。」

其後的「秀姑巒溪」、「大霸尖山」、「截彎取直的基隆河段」、「高雄港市」都同樣以跨頁呈現出壯闊雄偉、居高臨下的器度；輔以文字描述瑰麗多樣的地理風貌、人文與自然（河川、潟湖）之間的互動關係。累積數年拍攝的「新竹寶山水庫」、「五股工業區」、「冬山河筆直的人工河道」、「翡翠水庫」、「石門水庫土石壩」，以至於「臺中港區建港歷程」等空拍照片也穿插其中，搭配衛星空照圖解釋河川、沼澤地等滄海桑田的演變，以及監測土地是否過度開發與超限利用。

這一期啼聲初試獲得不錯迴響，作品被大量看見也發揮了相當的影響力。

不過，讓你疑惑的是⋯之前眼下記錄的美麗照片，為何看在環境、地質、生態專家

我所認識的齊柏林　　166

的眼裡，卻是過度開發、超限利用、違法濫墾的「證據」？這誘使你更詳細觀察地形、地貌演變，注意到海岸線充斥著漁港、堤防、消波塊6等水泥建築，高山農業是如何在消費者買氣的助長下盛行，河川行水區的違法佔用或開墾如何日益嚴重等環境相關議題；你開始尋求攝影實務與地理學術更專業的意見，也更深入了解這塊土地的困瘼，並成為《大地地理雜誌》特約攝影展開系列合作。

你一向在乎自己的作品，也看重讀者的回饋，這並非自視甚高、敝帚自珍，只是過去鮮少有人與你暢談，或者應該說，找不到可以「論劍」的對手，與烈文哥之間的專業論辯，幾乎是你前所未有的經驗。

「我向來不是學環境生態的，以前都用純粹的美感去拍攝臺灣。後來才知那些被專業雜誌選用的、不漂亮的影像，幾乎都是臺灣經濟發展、大規模開發建設之下對環境造成負擔的寫照。」

「漸漸地，我修正了空中攝影的觀察角度，以及對於臺灣環境與土地的認識，進一步有主題性、方向性地做環境空拍的工作，用另一種眼光看臺灣這片土地。」

凌空記錄九二一　深覺做了最有意義的事

如果說過去累積的七、八年拍攝實務是你的潛伏期，那麼一九九九年九二一大地震，堪稱你作品的爆發期。

一九九九年九月二十一日凌晨一點四十七分，臺灣南投集集地區發生芮氏規模七‧三強震，內陸震源深度僅八公里，造成嚴重的死傷及房屋倒塌。一整夜聽著收音機輾轉難眠的你再也熬不到天光雲影，凌晨四點左右起身撥打了一通電話：「烈文哥，剛剛的地震造成很嚴重的災情，我想租架直升機飛到南投埔里、集集、中寮、霧峰去記錄一下⋯；那個⋯⋯直升機的費用⋯⋯」[7]

電話那頭的黃烈文顯然也沒有入睡，但怎麼也不會料想到有人會在這個時候打電話來自動請纓南下空拍；二話不說立刻允諾全力支持，而且希望你即刻準備出發、愈快愈好。

在這趟飛行中，你要求在幾個重要的現場繞飛，並從不同角度取景，試著在一張照片裡交待災難現場前、後景的對應關係，更凸顯斷層是如何造成嚴重的災損。像是⋯豐

原、石岡、東勢交界的埤豐吊橋因斷層行經應聲斷裂；石岡鄉坎下附近河階台地懸崖處因地震造成坍方，裸露出土黃色山壁；臺中北屯區軍功國小西側因車籠埔斷層切過，整個校園被抬升，操場與鄰近馬路之間產生明顯落差；位於臺中太平市的一江橋因地處斷層北方，受地震影響橋面斷裂得有如連續傾倒的骨牌；車籠埔斷層斜穿過霧峰省議會南方的萬佛寺，入寺大佛像藥師如來自身難保、岌岌可危；中興新村屋舍損毀，民政廳與財政廳毀壞最為慘重，附近草坪則成了避難所；種滿檳榔的集集房舍全毀或半倒不堪居住，公路沿線全是災民搭建的帳棚。不但如此，你還翻找出過去飛行拍攝的圖資，以震災前後時間對比了九九峰從原本的蓊鬱青山在一夜之間童山濯濯；如一顆珍珠般靜躺在日月潭中央的光華島霎時變成了一灘殘敗的土堆；尤其，同時刊載了「第一世家」霧峰林家花園前一年峻工時氣派、華麗的空拍照，以及驗收前三天因強震瞬間成為斷垣殘壁的景象。

你的影像將讀者拉高到以往不曾到達的視角，帶來的視覺衝擊不說，每一張照片都讓人看得怵目驚心；當期雜誌鋪貨上架後銷售一空，坊間零售也難買到，[8] 而散見在後幾期雜誌中讀者所給予的回饋則讓你低迴不已。

「沒想到臺灣的地貌有了如此大幅的變動，非親身經歷實難以想像；謝謝《大地》透過空照圖為我們留下可貴的資料，也祈願共同保護美好土地。」

「還記得八月號的《大地》才報導過剛修復的霧峰林家，誰料九月二十一日後，林家宅院真的走入歷史了；從空中鳥瞰歸為塵土的林宅令人嗟嘆，心寒不已。」

「讀完『九二一特輯』，讓人明瞭，土地向來是人們生活的憑藉，在地狹人稠的臺灣，人與地的關係更是密切。但是人類並不看重大自然，反而違法砍伐林木、無限度抽取地下水，過度的開發等行　對大地造成無法恢復的破壞。」

「位處西太平洋的臺灣每年夏秋季都會經歷颱風侵襲、豪雨降臨，同時位於板塊接觸地帶，又有火山活動、地震；特殊的地理環境一旦遇上這些自然災害，可說是雪上加霜，更遑論人為造成的生態破壞。」

讀者意見句句擊中你的心坎，而你也悉心將他們的回饋一一留存。

此後，你更樂於分享資源、提供見解，對於地理的求知欲望更為強烈；持續且忠實地記錄著九九峰植被復原的樣態、光華島如何重建成為鄒族信仰聖地的拉魯島、霧峰林

家花園又如何在此後的十五年內從頹圮中重生。9

九二一大地震後的前幾年，因為各處山區土石鬆軟敏感，臺灣本島每每受到颱風侵襲致災。二〇〇四年七月敏督利颱風後，你每年都會前往桃園縣復興鄉（今桃園市復興區）、新竹縣尖石鄉，一直到臺中縣和平鄉（今臺中市和平區）、南投縣仁愛鄉展開高山空照記錄；你發現，這區塊的整片山林不知不覺已成為高密度的開墾區，種植一般民眾最愛的鮮脆高山蔬菜、香氣濃郁的高山烏龍茶。為了振興災區的觀光事業，這些山林深處又不斷冒出一幢幢童話般的城堡民宿，吸引國人上山度假。然而，這些都在快速啃蝕臺灣山林土地。那幾年，你飛行其間觸目所見都是因濫墾、濫建後造成規模大小不一的崩塌，產業道路斷了就修、修好又斷，就算捱註再多工程經費似乎永遠都修不好一條安全的道路，再多的怪手也扒不盡一個颱風所造成的土石崩落。

你感慨著雖然有許多人民與家庭必須靠這座山林的土地維繫生計，但其中隱藏著危及身家安全的地雷，大家卻無法預知或視而不見。漸漸地，你開始從空中關注臺灣山林、河川等自然環境變遷及遭受的破壞。有一回任務完成後的返航途中，眼下盡是峰峰相連的壯麗山景，但你猛然感到一陣慚愧，慚愧於自己對臺灣的幾座大山認識不多，在

抓不到重點的情況下，當下只能央求飛行教官幫忙繞飛一圈，盡量拍攝記錄，日後再拿著沖洗出的相片請教幾位登山前輩判讀解惑，慢慢累積你對臺灣高山的智識與了解。10

「人們是不是應該退出這塊傷痕累累的土地？高山地區是不是不要再提重建計畫了？爛掉的蘋果無法恢復迷人的香氣，人類應該停止對山區貪婪的掠奪，讓小樹自然成長保護大地，縱使要等待五十年、一百年，如果可以，我也會持續記錄十年、二十年，甚至五十年。」

俠女挺身背書 《看見台灣》忽而柳暗花明

九二一地震之後，你自覺責任感更重了，記錄臺灣真的比什麼都重要，這不但是對自己的交待，也是對土地的交待。就算將家裡房子抵押六、七百萬，但跟六、七千萬的紀錄片預算比較起來，根本是杯水車薪、無濟於事。

從孫大偉那裡得知你為了拍《看見台灣》，把自己和父母居住的兩間老公寓全都抵押了，文茜姐立刻在二〇一〇年籌辦了一場《正負2°C飛閱台灣》空中攝影展覽，現場除了販售《正負2°C》的DVD外，更鼓動、啟發了民眾購買你空拍攝影作品的熱潮，兩檔展覽下來共籌募到四百萬，這不僅是一筆集眾人之力的天使基金，更是《看見台灣》第一筆種子基金。

隔年，她又為了你居間奔走，主動向台達電創辦人鄭崇華先生敲門，甚至隻身走進「台達電子文教基金會」董事會報告並且保證：無論到時《看見台灣》成績如何，都會以台達電的名義在「文茜的世界周報」露出相關影片。有了資深媒體人的親自背書，鄭創辦人一口氣允諾資助三千萬元拍攝經費，形同抵銷了購買空中攝影系統陀螺儀設備的費用；因為如此，原本還在觀望的幾個基金會先後伸出奧援，讓《看見台灣》紀錄片資金陸續到位。

讓人意想不到的是，取得資金後，你的「回報」方式卻是毅然辭去國工局的鐵飯碗職務。「文茜姐，距離我退休領終身俸雖然只剩兩年，但現在只要拍片久一點，我的手就會抖不停，根本無法操作設備。」這句話，讓文茜姐非但沒再阻止你，反而佩服

你如唐吉軻德般圓夢的決心與勇氣，日後持續在媒體上或者私下為你所拍的每一段影片宣傳。

《看見台灣》上映沒多久便創下最高票房紀錄，且成為各界討論的話題。你知道的是，文茜姐曾經當面以「極其嚴厲」的口吻提醒你不要只重視獲利、分潤，重點是如何讓各級學校、縣市政府取得公開上映的權利，透過紀錄片影響、改變更多師生及公務人員思維；但你不知道的是，轉過頭她立刻掏腰包在臺中、臺東以包車、包場的方式分別邀請馬彼得校長、原聲童聲合唱團的師生，以及臺東池上的農民們看了可能是他們畢生的第一場電影《看見台灣》。

後記——

《看見台灣》上映後，齊導知名度大增，成了家喻戶曉的名人。有一回出差到外地，齊導看見有人隨手將垃圾丟到路邊腳踏車車籃裡，他在車上叨唸了兩句之後，忽然拉起手煞車、打開車門移動龐然的身軀，逕自走到那人面前給予機會教育，要求對方把垃圾撿回來，以後也不要再這樣做，一直到那人將垃圾取回悻然離開為止。

車上同仁紛紛為齊導捏把冷汗，直說：「齊大哥，你現在很紅欸，低調一點啦，我們可不想上社會新聞！」齊導大笑回應說：「真的嗎？我有很紅嗎？國家社會環境好不好，每個人都有責任，我只是在做一個國民應該做的，紅也要做，不紅也要做啦！」

1 進入職場後，齊導在一個拍攝的場合巧遇頭髮已然花白的黃文淵老師，黃老師當下立刻喊出了「齊柏林」，這讓曾經在放牛班的齊導受寵若驚；原來她常常在國工局的《國道網》月刊上看到齊導的空拍照片。齊導想起國中時，黃老師曾因為出席模範母親的領獎而沒有到校上課，聽代課老師轉述，黃老師的孩子們個個都唸到博士，是非常優秀的人才；十多年後，他才驚訝發現，國中老師黃文淵女士就是《國道網》發行人國工局長歐晉德先生的母親。

2 西奧多·羅斯福（Theodore Roosevelt Jr.1858~1919），暱稱泰迪（Teddy）（史稱老羅斯福），第二十六任美國總統、美國陸軍退役上校，紐約市羅斯福家族出身。一九○○年當選副總統，隔年因總統威廉·麥金萊（William McKinley）被無政府主義者刺殺身亡，而繼任成為總統，時年42歲，是美國歷史上最年輕的總統。

3 楊南郡（一九三一年至二○一六年），臺灣古道研究先驅，七○年代即完成百岳攀登，為後繼者開拓新的登山路線；同時，致力研究、踏勘臺灣南島語族文化、遺址研究及登山步道系統，最著名之一即位於玉山國家公園內的八通關古道。

二○○八年，齊柏林於自然科學博物館舉辦「上天下地看台灣——台灣土地故事影像特展」戶外

攝影展，正式結識劉克襄老師；四年後，彼此合作《鳥目台灣》空拍系列影片，本系列由劉克襄老師取名，分別從臺灣人文旅遊、地方產業、城鄉發展等二十四個主題切入，希望藉由鳥的視角，讓國人認識、關懷這片土地，也深切自思反省。再隔四年（二○一六年），《島嶼奏鳴曲》新書發表，齊柏林力邀劉克襄先生擔任導讀人。

4　交通部臺灣區國道新建工程局（簡稱國道工程局、國工局）是交通部設置附屬任務編組機關，負責規劃、計畫、興建國道路線；一九九○年一月五日成立，二○一八年二月十二日裁撤、與交通部臺灣區國道高速公路局整併為交通部高速公路局。
　　為配合國家建設，政府於一九六九年四月公布施行「派用人員派用條例」，讓公家機關可透過學、經歷等條件及時遴選所需專業人力，屬臨時機關之國工局人員係以「派用人員派用條例」進用；該條例施行逾四十五年後，於二○一五年六月二日廢止。

5　福爾摩沙高速公路，編號為中華民國國道三號，簡稱「福高」，是國內第二條南北向的高速公路，因此一般俗稱為第二高速公路（簡稱二高）、國三（國道三號）。由於分不同區段興建，因此臺灣民眾常俗稱為北二高、中二高、南二高等三大路段，但實際上都是同一條高速公路。全長四三一．五公里，為臺灣最長的高速公路，另有一條支線：國道三甲臺北聯絡線。

6 拋置消波塊是臺灣用來保護海岸最常見的方法，但經過研究驗證，消波塊不但對海浪產生強烈反射作用，也因石質比重不同，加速底層沙層流失、下陷，最後被大浪吞噬，只能治標不能治本。此外，消波塊的設置改變海岸線地形地貌，任人拋棄的垃圾、廢棄物更難以清理；尤其，造成沙灘流失、走位，或改變堆積層、植被、潮間帶生物相等，破壞原有安定的生態環境。

7 九二一大地震後，齊柏林第一時間飛入南投集集、埔里、中寮山區記錄當地房舍倒塌與土地受創情況，從之後核銷的直升機費用總金額六十萬元來看，估計至少飛行四趟架次。

8 《大地地理雜誌》一九九九年十月號第一三九期雜誌以特輯方式出刊，主題為〈台灣受難九二一——追蹤地底的殺手〉，封面照片即為霧峰萬佛寺藥師佛像受斷層斜穿影響而傾倒的樣貌。當期雜誌雖因全臺停電導致延後出刊，但市場反應熱烈迅速銷罄，出刊後緊急再版兩次仍供不應求。

9 歷時十六年、耗資億元修復的霧峰林家宮保第園區（當時大花廳已完工），受地震影響，大花廳全毀、園區總建築近八成毀損。原本預計一九九九年九月二十四日驗收後對外開放，二〇一〇年十月二十六日，林宅宮保第終於修復完工，此時經建會另核定第二期工程款五億六千萬元，預計修復草厝、容鏡齋、五桂樓及周邊設施。後續在政府、林家後代及專家多方努力下，林家宮保第園區於二〇一四年七月重新開放。至此，霧峰林家花園修復重建完畢，總計歷時三十

年，總經費逾十三億元。

10

齊導曾自嘲，自小到大只認識「奇萊山」，因為從前常常聽到奇萊山傳出山難的消息，因此「黑色奇萊」的威名一直烙印在心底。初期的每趟任務，他只請飛行教官往「白色山頭」的高山飛去，一來實在無法清楚告知每座山的山名，二來在臺灣要拍攝到豐厚雪景的機會畢竟不多，而且勢必是三千公尺以上的壯闊高山才有可能。飛行時，齊導會先以GPS定位，並搜羅登山前輩地面拍攝的影像佐以辨認，等到底片沖洗出來後再拜託友人（如臺灣岳界資深山友「老山羊」林文智、高山雪訓練歐陽台生）幫忙確認。

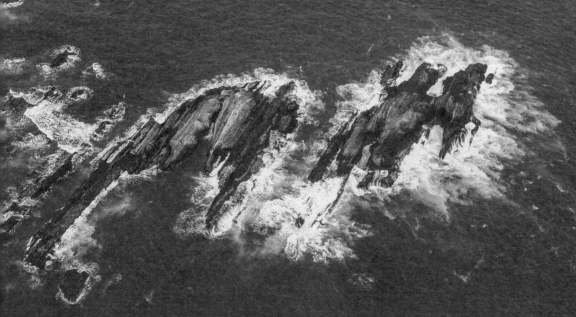

第八章

永遠看不見的
《看見台灣 II》

「《看見台灣 II》主要就是拍空汙議題，
國內很多企業還是不敢支持，我也不敢拿他們的錢啦；
沒關係，既然你不能出席記者會，那這樣吧，
我們約下週二我回臺北之後一起吃個飯。
等我拍完這一支紀錄片，
以後這個議題要交給你繼續下去囉。」

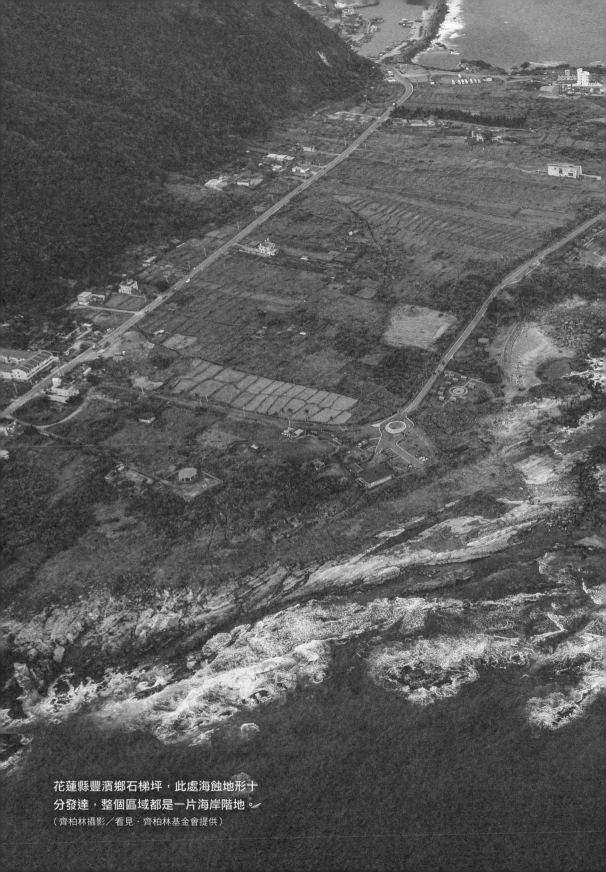

花蓮縣豐濱鄉石梯坪，此處海蝕地形十
分發達，整個區域都是一片海岸階地。
（齊柏林攝影／看見‧齊柏林基金會提供）

走向國際　讓世界看見臺灣

二○一七年六月八日是你人生另一個大喜之日，你一一打電話邀請好友出席記者會，對於遠道而來的朋友，更是一個都不敢怠慢。

「對不起、今天貴賓比較多，招待不周。來來來，這裡還有位子。」

受邀參與記者會的來賓，個個都是你的貴人：用感情獻聲的吳念真導演、電影配樂大師何國杰（Ricky Ho）、台灣原聲教育協會榮譽團長美青姐、台灣原聲童聲合唱團團長馬彼得校長等人都到場致意；曾經在《看見台灣》挹注資金的台達電文教基金會、緯創人文基金會、富邦文教基金會等單位，沒有一點遲疑地承諾給予《看見台灣II》最有力的支持，讓你吃了顆定心丸。

回想起四年前的這個時候，在資金短絀、窘迫的情況下，你磕磕碰碰地終於拍完所有素材，總共三百卷的空拍影片母帶全數進入後期製作，準備進行下一個階段的影片套

片、調光工作。你一直認為可以拍得更好，但前前後後超過三年了，再拖下去不僅環境變遷、景物不再，也不知道還要燒多少錢。接下來的事比較燒腦，究竟要為這個記錄臺灣山坡地超限利用（大面積種植高山作物、興建房舍）、河川挾帶泥沙導致水庫淤積、部分行水區被違法業者攔截取水、下游河川又遭排放的汙水染色；而有些縣市在沿海地區規劃垃圾掩埋場，經潮水沖刷淘空後反而流入大海成了海漂垃圾，以及超抽地下水導致地層下陷，如此複雜又難解的紀錄片取什麼名字？

《飛閱台灣》、《啊！福爾摩莎》、《瞰見台灣》、《家園》、《瞰！台灣啦》……等等都列為討論名單，其中《域望》還一度呼之欲出成為正式片名，不過團隊成員很快就有人「打搶」，認為這樣的片名太過藝術、文青，根本無法面向一般大眾，更別說會大賣了。

「就《看見台灣》吧！片名好記、直接，不但讓大眾看見臺灣這塊土地，也能看見電影所要傳達環境問題的嚴重性，涵蓋的層面很廣。」就在大家七嘴八舌拿不定主意時，吳念真導演直接拍板定案。

《看見台灣》上映後獲得不錯的口碑，外界也才終於明白，你所做的一切過去都沒

有人在做（更多的人甚至不知道你究竟在做什麼），但你做的事卻跟居住在這個島嶼的每個人都有關。很快地，環境議題討論成為一種顯學，下片後，籌拍續集的聲浪立刻從各方襲來；當你前前後後走訪近三十個國家及地區出席放映會或影展，映後座談會上許多僑胞、觀影人都期盼早日看到續集，甚至邀請你到僑居地拍攝，走向國際、讓世界看見臺灣；而你自己很清楚，短短九十三分鐘裡還有很多議題都沒觸碰到，因此續集初期設定仍然會以臺灣議題為主。

首集創下破紀錄的票房成績，耗資九千五百萬籌拍第二集的消息流出之後，很快就有企業主、商業團體、個人表達支持意願，但你毅然婉謝了絕大部分企業團體的資助，並透露將向文化部申請國產電影長片輔導金一千五百萬，剩下的仍會以群眾募資的方式籌措經費；目的只希望能像第一集一樣，獨立且不受干擾地完成拍攝。

儘管《看見台灣II》資金有些著落，但究竟要拍什麼內容卻一度壓得你喘不過氣，成了走不出的迷障；為了徵詢各方意見，希望自己做出的決定不致太過草率、思慮不周，你到處向人請益，聽取不同意見。

有一回大清早，你事先向歐爸（歐晉德）秘書探知他當天的行程，在未告知任何人

的情況下，買了一張與歐爸鄰座的高鐵票，為的是爭取空檔向歐爸請益《看見台灣Ⅱ》的企畫方向。看著突然入座的你，驚訝之餘的歐爸仍一路與你聊到高雄；出了月台，兩人揮手道別，你又匆匆買了回程票趕回臺北。

若要避免坐井觀天，那麼走向國際似乎是必然的方向。挾著空拍的豐富經驗，你想著，如果能以臺灣導演的身分突破各國空域管制進行拍攝，打開臺灣在國際的能見度，那絕對會是值得一搏的挑戰。此時，你的好友張育銘導演也一口答應，全力建制 4 K 拍攝規格的水下攝影團隊，探勘週遭海域的地形及海洋生態。

自此，你定調《看見台灣Ⅱ》六〇％的內容將鎖定探討臺灣議題，四〇％則著墨鄰國在面對相關議題時的處置、作為；這也呼應你常說的：

「臺灣與世界身處同一片海洋，呼吸同一片空氣，面對環境問題，誰也無法置身事外。」

日誌隨寫草擬 窺見《看見台灣Ⅱ》腳本架構

完成前期的研究調查後，某天清晨你在剛拿到的二〇一七年日誌首頁，草擬了《看見台灣Ⅱ》的腳本架構，以臺灣做為出發點，談論到幾個鄰近各國同樣面臨的海漂垃圾、空汙霧霾、濫伐與濫墾，以及替代能源等議題。

「《看見台灣Ⅱ》的第一幕要接續前一集原聲合唱團小朋友在玉山上高唱拍手歌的最後一幕，我要從空拍臺灣玉山開始，再飛往全臺灣板塊運動最盛的東部沿海地區，找尋歐亞大陸板塊及菲律賓海板塊的交界地帶，向世人介紹全世界高山密度最高的島嶼──臺灣的形成，同時也會介紹島上及週邊海域富含火山噴發後獨特的地形。」

你說，因為這部續集上映後仍然安排國際巡迴影展，因此，一定要以臺灣為主角

（你強調是「女主角」）。

第一幕一開始，你構思著向國際介紹臺灣島嶼的生成，其中，最壯闊而罕見的要算

是因板塊運動演化所推擠出近四千公尺的玉山；因歐亞大陸板塊與菲律賓海板塊擠壓碰撞隆起，坡度陡峭幾乎與海面呈垂直狀態，且曾被譽為臺灣八大景之一的「清水斷崖」；同樣因板塊擠壓、造山運動、風化、雨蝕形成如月球表面般的臺東利吉惡地（因泥岩孔隙小，透氣性及滲水性極差，植被難以覆蓋）；以及岩層因受板塊運動擠壓，拱起彎曲露出海面的野柳單面山，都會在《看見台灣II》一開始的幾個場景入鏡。

地殼運動另一個具體的證明是火山的生成。

在這一個場景，你計畫拍攝仍有溫泉及硫氣孔火山運動的龜山島，同時出動水底攝影技術團隊拍攝周遭海域海底火山地形。像是歐亞大陸板塊張裂，岩漿自海底噴湧凝固成的澎湖桶盤玄武岩石柱，以及屬於歐亞大陸板塊外緣的南中國海板塊向東隱沒至菲律賓海板塊以下，導致連續火山運動而形成的呂宋島弧；位於東部海域的綠島、蘭嶼即屬島弧最北的火山島。當然，還包括緊鄰大臺北都會區且熱為人知的大屯山火山群（大屯山、七星山、磺嘴山、大小油坑、焿子坪自然保護區的硫氣孔等）。

為記錄板塊推擠所產生的地震，你計畫透過過去所拍攝一九九九年九二一大地震下的車籠埔斷層破碎帶、石岡大壩、2 二○一六年二月六日凌晨在美濃大地震中應聲倒塌

的臺南維冠大樓，並提及約一萬年前，因海平面急速上升使得臺北盆地成為大型古湖泊，盆地內的土壤因飽含水分而極易液化，警醒國人由於地殼活動頻繁加上特殊的地理位置，臺灣早已成為極端氣候下天災不斷（地震、颱風、旱澇……）的敏感地帶。

早期就關注臺灣空氣品質的你計畫飛閱臺中（火力發電）、大潭（燃氣渦輪發電）發電廠檢討二氧化碳排放量的議題；而臺灣列管排放量較大的七千餘間工廠中，高雄就佔了三千間，全臺八七％的鋼鐵業也都落腳高雄，使得高雄幾乎與空汙劃上等號。大臺北也好不到哪裡去。你不斷反思著：在大眾運輸建設如此完備的大臺北地區，私家汽機車數量卻不減反增，至今全臺機車已超過一千四百萬輛，密度居亞洲、甚至世界之冠。3 也因此，在秋季較無風場流動時，臺中、高雄等城市上空總有大量的本地汙染物滯留形成霧霾。

故事說到這裡，你首次將鏡頭拉到了境外的對岸。

取經鄰國案例　探討霧霾、濫墾、能源短缺議題

同樣受到霧霾嚴重影響的是河北省遷安市、邯鄲市、保定市等著名鋼鐵重工業城市，其空氣汙染嚴重，不僅讓在地長期受霧霾籠罩，更影響到鄰國的空氣品質。反觀，向來有「煤都」之稱的山西省大同市從二〇〇八年起推動空氣品質優化，要求家戶停止燒煤，統一以電力供給暖氣；人口密集的上海市更在大力整頓情況下，提升了城市的生態效益與抗災能力，人均公共綠地面積、綠化覆蓋率兩項綠化指標，已大幅超越東京、大阪等國際大城。

你認為有效減少碳排放才是減少霧霾的根本之道。

二〇一四年，中國大陸華北地區積極投入綠色能源發展，在高山荒漠大規模廣設太陽能板，使得水力、太陽能為主的綠能總發電量超越天然氣、核能發電。

其實早在二〇一〇年，屏東縣政府也提出了「養水種電」計畫，輔導林邊、佳冬一帶的農、漁民在農地、漁塭設置太陽能光電板，減少抽取地下水，逐步養地恢復地力、增加綠能電力。[4]

只是在臺灣，綠能電力往往受到水力、光源、風場的影響導致供電較

不穩定，那麼核能發電的可能性如何呢？你知道民眾的疑慮來自於鄰國日本福島核災事故。

二〇一一年三月十一日，日本福島第一核電廠發生事故，周邊地區受災至為慘重。核災嚴重破壞了「公眾對核電安全的信心」，日本人民並呼籲政府減少國家對核電的依賴，至今有關當局仍在周邊地區刨除受輻射汙染的表層土壤；而東京電力公司則試圖復原受損發電機組，希望在穩定供電、經濟開發與減少碳排之間求取平衡，而非零和的對立關係。5

從空中俯瞰，臺灣這座島嶼的高山密度不亞於任何國家，相對可利用、耕種的土地面積十分狹小，在人們對於土地需求迫切的情況下，舉凡海埔新生地、河道兩旁氾濫的沖積地，乃至山坡地都成為開墾利用的對象。延續第一集的敘事風格，不甘於只是當個記錄者，你嘗試讓畫面說話，對土地超限利用提出沉默卻是沉痛的批判。尤其，可耕種的土地資源稀少，威脅到國家的糧食自給率──各國都將此視為國安危機，但近年來宜、花、東不少良田農地紛紛「改種農舍」；雲、嘉、南農田出現「種電」現象，在農田架設大面積的太陽光電板，使得耕地面積減少（甚至傳出掮客趁機炒高農地租用價

格）；全臺灣八十萬公頃的農地上更有六萬多間違建工廠隱藏其中，汙染附近農田不說，直接衝擊到的是食安問題。

除了土地的合理使用，土地上的珍貴物種也是亟需關注與保護的對象。

在這一幕，你帶著觀眾飽覽臺灣土地上稀有的物種，像是大、小鬼湖周圍廣大的原始森林（世界第一大的臺灣杉純林區），又像是宜蘭棲蘭山上超過千百年的原生紅檜巨木與臺灣圓柏。國內生態保育及護林的意識抬頭，在頒布禁止砍伐天然林政令後，取而代之的是增加人工造林面積與種植優良樹種，你最鍾愛的南投丹大林道及花蓮七彩湖（為中央山脈上最高的湖泊，早期有鹿池、鹿湖、七星湖之稱）都可見豐富多樣的林相及珍貴動物棲息。

但你也憂心臺灣現存兩百五十四個礦區中，有六成位在海拔五白公尺以上的森林裡，其中更有二十處位在環境敏感區（甚至被規劃在國家公園內），而過度開墾的高山農業已使得不少山坡地漸漸光禿裸露，形成高山林地水土保持的潛在威脅。

臺灣如此，你對於鄰近的東南亞國家馬來西亞的處境同感憂心。

馬來西亞砂勞越當局固然極力推動古晉溼地國家公園內的紅樹林保育，並擬定完善

的保護與管理計畫積極推動植樹造林；但境內千年孕育出的婆羅洲雨林，卻因為加工建築材料與家具所需遭到大量砍伐，當地住民及野生動物被迫遷徙或瀕臨滅絕；不但如此，大規模種植棕櫚油棕樹獲取經濟價值及利潤的情況下，雨林迅速消失成了商業利益下的悲歌，而身為棕櫚油最大進口國的臺灣很可能正是破壞雨林的幫凶。

編整水下攝影團隊　揭露海洋垃圾危及生態嚴重性

延續沿海垃圾掩埋場在海浪沖刷、掏空下成為海漂垃圾的議題，在《看見台灣II》的前期拍攝中，你從空中發現西部幾處河岸或沿海消波塊遭到惡意大量傾倒廢棄物，而成為國際海洋的汙染源。

二〇一六年底你與當年才二十二歲（一九九四年七月二十七日出生）荷蘭青年柏楊（Boyan Slat）接觸，並提出空拍太平洋垃圾清除計畫（Ocean Cleanup）的構想，地點就選定日、韓交界處的「對馬海峽」。柏楊計畫在「對馬海峽」設置垃圾攔截網，利

用洋流在全球流動的特性，將散落在海中的垃圾集中處理。[6] 在這個場景中，你痛陳過去十多年來，海洋生物被海洋垃圾纏繞或誤食死亡的情形上升四〇％的殘酷事實，同時透過水下攝影技術潛入臺灣東北角海域、臺灣西部海岸，拍攝黑潮軌跡、海洋生物以及漂浮在周遭海域的垃圾。

二〇一七年四月，台灣阿布電影公司團隊一行四人走訪日本，空拍素有東京都母親河之稱的「隅田川」。[7]

東京都在一九六三年啟動隅

籌拍《看見台灣 II》時，齊導率領團隊前往日本東京、福島等地勘景，探討隅田川整治及能源政策議題。（看見齊柏林基金會提供）

田川整治計畫，為解決日益嚴重的河川汙染及都市洪災的問題，一度高築起二‧五公尺高的堤防，都市生活脈動與河川水岸從此被遠遠分隔。一九八〇年起又著手規劃改善工程，兼顧防震及親水環境再造，同時採取都市計畫手段，獎勵堤內建築物的容積率進行聯合開發，將舊有都市建築併同河川堤防進行空間上的調整，從此隔田川沿岸景觀煥然一新，不僅是著名觀光休閒熱門景點，更成了一條值得東京都自豪、自傲的河川。

後段，你將鏡頭拉回「福爾摩沙」美麗島探索「南島文化」的起源。

介紹先民橫越黑水溝的故事之餘，也從記錄花蓮光復鄉太巴塱部落的阿美族豐年祭，呼應南半球的紐西蘭羅托路亞毛利部落園區、祖靈屋；從記錄划行拼板舟的蘭嶼達悟族人，呼應乘坐著毛利戰船的毛利族人。探索南半球的毛利人可能起源於臺灣原住民，也回溯新石器時代中期的「漢本人」，這群原住民經營貿易由現在的花蓮一路往南，遠渡重洋至呂宋島及中南半島，被喻為「最早的臺商」。

你想向世人表達，從多樣的高山林相、聳峭的清水斷崖急切直下至海底豐富的鯨豚生態、錯落的火山島弧，這些獨一無二的瑰寶絕對值得住居在島上的國人驕傲與珍惜。

在《看見台灣Ⅱ》企畫大綱大抵確定了之後，你即刻出發到鄰近的幾個國家勘景，

也試著突破各國鬆緊不一的空域限制；當前期作業告一段落，準備對外發表《看見台灣Ⅱ》的構想及企畫時，你不忘發短訊給一路力挺的俠女：「文茜姐，我開始拍攝下部片了，目前已拍了日本、大陸、馬來西亞及紐西蘭，這幾個國家的環境議題與臺灣之間的關聯。您自己也要保重身體！」

《看見台灣Ⅱ》的開鏡記者會上，不少媒體問起你：

「過去拍了這麼多的畫面，什麼景象最觸動你？」、「《看見台灣》中，原住民孩子在玉山上唱著拍手歌的那一幕讓大家為之感動，《看見台灣Ⅱ》最後一幕又會是什麼？」、「紀錄片什麼時候開拍？」

你思索了一會兒，想起曾經一起翱翔天際的秀明教官，慢慢地說：

「我希望未來的每個畫面都能讓人感動、反思，但說到最觸動我的，不是哪個畫面、場景，而是每次把我平安帶上天空、安全降落的飛行教官。飛行本來就有危險，如果不是充滿熱情、使命感與勇氣，誰都不會想冒這樣的風險，而在座與觀看紀錄片的你們都是我勇氣的來源，讓我充滿創作能量。」

「然後……紀錄片已經開始拍了，而且我明天一早就有趟空拍任務；至於最後一幕，先讓我賣個關子，兩年後，你們進電影院看就知道了。」

後記──

齊導初期構思《看見台灣Ⅱ》時還有一段小故事。

因為疼愛家中的兩個孩子，又覺得臺灣下一代的日常生活普遍被淺薄、無用的訊息填滿，缺乏國際視野，更易於在未查證的情況下被不正確的資訊帶風向形成另一股經不起辯證的「主流意見」。齊導最終決定走出臺灣、走向國際，試著從不同國家在河川整治、城市空汙、環境保護與能源政策等面向的努力，盡可能避開不同政治立場的宣傳角力，引導下一代年輕人不以憤青自居，而要有足夠的智識找問題、尋答案，並且反思應該學習怎樣的經驗值？朝什麼樣的方向前進？才會讓這塊土地的未來變得不一樣。

1
這簡單的片名定了之後才發現，「看見台灣」不僅與前英業達集團總裁溫世仁先生成立的「財團法人看見台灣基金會」撞名，且早已被登記在先，導致一直無法販售周邊商品；經過團隊不斷諮詢專業人士、研究法規章程，最終決定改以「商標」性質提出註冊申請。努力了兩年多的折衝、周旋，董陽孜老師題字的「看見台灣」通過商標註冊（二〇一六年七月四日），自此也才能以「看見台灣」冠名販售周邊商品。齊導曾經記寫下這樣的心情：「終於，突破某種外力干涉與限制，證明真理是站在正義這一方的；感謝董陽孜老師的書法題字，為我們帶來堅毅無比的力量，我們會好好珍惜與善用！」

2
車籠埔斷層保存園區位於臺中霧峰，保存了光復國中因九二一強震崩塌、鋼筋裸露的校舍，以及波浪形隆起的操場跑道；石岡大壩壩體則因為位處車籠埔斷層，大壩兩側受到不同程度的抬升而擠壓變形，堅固的水泥壩體應聲斷裂。

3
全臺汽、機車掛牌數量屢創新高，根據行政院主計總處綜合統計處統計，截至二〇二二年八月底，機動車輛（含汽、機車）登記總數近二三五〇萬輛，其中汽車八二八萬輛，機車一四二〇萬輛（含電能汽、機車五十二萬輛）；幾乎全臺平均每人都擁有一輛機車或汽車。

4

該專案的全名為「屏東縣政府嚴重地層下陷區與莫拉克風災受創土地設置太陽光電發電系統專案」，是以國土復育為出發點，引進太陽光電產業，輔導抽取地下水養殖的漁民，或受到地層下陷導致海水倒灌而鹽化不適合農作的耕地，轉型成為綠能產業示範專區。

5

二〇一一年三月十一日，日本東北地區太平洋近海地震與伴隨而來的海嘯引發福島第一核電廠核事故，周圍環境中除洩漏大量放射性物質，同時引起氫氣爆炸、安全殼破損、管道蒸汽洩漏、冷卻水洩漏等連鎖危機，共計十萬居民遭緊急撤離。這起事故在國際核事件分級表（INES）中被分類為最嚴重的七（特大事故），四年後的調查發現，一至三號機爐心內所有核燃料都已熔毀。

二〇二一年四月十三日，日本政府內閣會議決定將約一百二十萬噸稀釋後的核汙水排入大海，日本東京電力公司攪拌處理廢水的設施已於二〇二三年三月十七日開始運行，並定於同年春夏之間陸續排放，但此舉仍遭到太平洋周遭國家持續抗議。

6

柏楊・史萊特（Boyan Slat）在十七歲時即提出「清除太平洋垃圾帶」構想，計畫利用太平洋本身的洋流，以巨型的攔截索搜集垃圾（海洋垃圾搜集器）；這些攔截索是在「人工海岸」攔截並集中垃圾，再用船隻定期載運並賣給回收商，轉換成化石工業的其他產品。海洋垃圾搜集器所需動力，則靠太陽能、波浪能、洋流能、溫差能等海洋能（Marine energy；Ocean power）提供。

原定在日、韓交界的「對馬海峽」展開垃圾清運計畫，最終移往加州及夏威夷海域進行。

7

一九五八年，當年地球上最強熱帶氣旋艾達颱風（Typhoon Ida，日本氣象廳命名狩野川颱風）自日本本州神奈川縣登陸，為靜岡縣伊豆半島及關東地區帶來嚴重破壞，引發超過一九〇〇處（東京地區七百八十六處）土石流，造成一千兩百六十九人喪生。首都東京測得單日總雨量約為四百三十公釐，為一八七六年有氣象紀錄以來單日最高總雨量，流經東京都的隅田川因河水暴漲癱瘓首都運作。

臨別的天空

家人、親友在距離秀姑巒溪出海口不遠的一處山坡為你們招魂，

但僅僅對你就連續擲筊五次，始終沒有「應筊」。

法師說，這一刻你還在現場徘徊，

家屬可能有些事情沒有交待清楚，你才不願意離開；

也請在場的其他親友再想想，還有什麼讓你放不下的心事。

2009 年國道六號興建中的國姓交流道。

（齊柏林攝影／看見・齊柏林基金會提供）

擲筊六次終回應　C—一三〇護送圓夢巡禮故土

好友育銘哥接過一對筊杯說：讓我來試試看。

「柏林，家人到了、你最好的朋友們也到了，女兒小育在花蓮地檢署做筆錄，晚一點就到。請你放寬心，從今天以後，齊家大大小小的事就是我的事、照顧兩位老人家也是我的責任；《看見台灣II》，我們也會一起想辦法協助完成拍攝的。我想，你在乎的就是這些了，是吧；放心，有我擔著，請安心跟我們回去吧，好嗎？」

第六次，應筊。

之後，張志光教官、攝影助理冠齊也在家屬呼喚下，一次就應筊了。

你們三人的身軀遭到灼燒已難以辨識，儘管DNA採驗還沒結果，但家屬都希望能儘早送你們回家。經由曾擔任海鷗救護隊的阿誠教官居間協調，六月十二日早上八點，國防部派遣兩架C—一三〇運輸機，載著你們及二十六名家屬回臺北；花蓮、松山兩處空軍基地的官兵弟兄列隊迎接。1

運輸機從花蓮空軍基地起飛後即由臺北近場管制塔台（Taipei Approach）接手引導

花蓮、松山空軍基地的官兵弟兄列隊迎接永遠的「空軍之友」齊柏林最後一程。
（空軍司令部提供）

飛航，航機沿著東海岸北上，從東北角轉向至基隆外海、繞飛西部外海，至中壢一帶切入林口台地上空，最後由五股進場松山空軍基地，像是你對於最鍾愛的家園做最後巡禮。

阿誠教官事後透露，一個月前你才煞有介事地說「真希望有機會搭一次 C—一三〇運輸機」，只是誰也沒想到，會是在這樣的情況下。育銘哥也回想起，你第一次在美國試拍空中攝影系統陀螺儀的日期是二〇一〇年六月十日，自美返臺落地的日期則是六月十二日，與這次意外發生的日期、專機落地臺北的日期完全吻合。這些無法解釋的玄理令人唏噓。

持續數十年記錄拍攝　全身累積舊疾病痛

八點五十分，專機降落松山空軍基地後，禮殯車隨即直驅臺北市辛亥路第二殯儀館大型冰櫃處安置遺體，那裡有你掛念的父母、更多雙不曾乾過的淚眼安靜地等著。一切

安頓好之後，家人從地下室搭著電梯到平面樓層準備離開，結果電梯門關上之後便停住不動，所有人被圍困在裡頭好一會兒，漸漸地，連呼吸都有困難。

「哥，我知道你捨不得家人離開，爸媽心裡更難過，但電梯裡快要沒空氣了，這樣子他們會吃不消的。」妹妹在心裡對你說。

電梯門開了，館方人員連忙賠不是，並引導快喘不過氣的家人、親友搭乘旁邊的電梯；只是進入另一部電梯後，同樣的狀況又再次發生，瞬間斷電、微弱的送風運轉，任憑怎麼按開關、樓層鍵都無法升降。直到維修技師趕到現場重新啟動，一行人才分乘不同電梯慢慢疏散。2

此刻的你，一如長久深愛且掛心的土地傷痕累累般靜靜躺著；但外界不知道的是，早在意外發生之前，你的身體早已不堪負荷。

早期一次出班的空拍器材就有八大箱，那時你還沒有餘力聘雇助理，所有的器材設備都由一個人獨自搬運，加上飛行一趟三個小時，你都得挺直腰桿、懸空雙臂操作相機與搖桿，雙眼更得緊盯著螢幕、視窗，到了後期腰椎間盤突出、足底筋膜炎、膝蓋與手肘關節炎、老花眼、白內障全都找上身，甚至因為空拍長時間憋尿導致腎功能都出現

問題。

二〇一三年九月，再一個多月就要上映的《看見台灣》正緊鑼密鼓進入後製階段，家人發現你已經連日常生活起居都受影響，硬是替你掛號開刀。被推進手術室核對身分時，當時骨科醫生還不知你已小有名氣，只見幾名醫護人員瞬時成了粉絲般一湧而上：「你就是空拍導演的齊柏林嗎？哇，真的是齊柏林欸！開完刀後可以跟你索取簽名嗎？」這時主刀醫師才知道刀下的病人不只是個頭不小，來頭也不小。

日後電影上映獲得熱烈迴響，一時之間風靡全臺，即便突破兩億票房，熱度依舊不減；就在各方一片叫好、叫座的聲浪下，隔年（二〇一四年）二月十五日仍然決定主動下片，原因是你估量著身體再不堪如此沒天沒夜的奔波勞頓。

保護家人安全　絕口不提遭遇威脅

除了身體病痛的折磨，以及搭機可能遭遇的風險之外，在空拍時，你也曾多次遭到

「威脅」。

有一回你飛到臺中、彰化交界上空，從攝影鏡頭的監看視窗裡看到近百輛閃著耀眼光芒的嶄新進口車停放在空地上，另一處則是高高堆疊起的廢棄車塚；你被這樣的幾何畫面構圖吸引，於是在上空多繞了幾圈。沒多久，只見幾個人從廠房衝出來站在廢棄車堆上揮舞著木刀、掃把驅趕直升機，你當下想：這可能不是普通的廢棄汽車場。果然，四天後，你看到新聞報導彰化警分局在芬園鄉茄苳村一處鐵皮屋內破獲俗稱「刮肉」的汽車解體工廠，逮補到四名嫌犯並起出多部贓車，不法所得超過五千萬。你一度還想比對警方查獲的茄苳村鐵皮屋與當天的飛行軌跡，確認究竟是不是幾天前拍到的「停車場」；但念頭一轉、背脊一涼，因為就怕被逮的嫌犯以為是你去舉報揭發的。[3]

還有一次，你注意到河床上正進行大規模的「疏濬」工程，於是持續來回記錄著；直升機低飛時旋翼與引擎轟隆的聲響很快引起地面人員的注意，一夥人就這樣一直盯著直升機的動向，直到你示意教官飛離。

「不要再拍了啦，看看你都把身體搞壞了，還被人家威脅。」母親時不時叮囑著。

「放心，不會有事啦。等我拍完《看見台灣II》以後就真的不拍了，到時候，接些

委託案或政府標案讓公司可以營運下去就好了。」

你比誰都清楚空拍紀錄片實在太累、太危險，當初只為了堅持理想一股腦付出，對於無法挪出時間好好陪伴家人始終感到過意不去，從未給家人帶來什麼好處，甚至一絲平安都沒有；你一直反思著自己究竟是不是一個「真自私」的人。

顧念家計分憂解勞　曾獲推舉孝悌楷模

小時候老家住在臺北吳興街底的村子，每次只要颳起颱風整個村子就會淹大水。當大人忙著用沙包、木板阻擋水淹入家中時，村子裡的小朋友可也沒閒著，紛紛將家裡鋁盆、塑膠臉盆拿出來當船划、打水仗。你愛極了玩水。上小學後，媽媽千叮嚀萬交待不可到溪邊玩，但你擋不住玩伴的吆喝，偷偷跑去溪河捉魚、抓蝦、釣青蛙，回家就遭來一頓毒打再罰跪。從此，你打心底認為玩水是件危險的事，也不再讓爸媽操心。

退伍後就讀二專時，每當同學騎摩拖車出遊，你總是說「你們去啦，我要（從迴

龍）趕回景美做晚飯給我妹吃」。有一次，拗不過同學的邀約上翠峰湖追天文奇景「哈雷彗星」（通過近日點），你還主動要求坐後座，因為「我家只有我一個男生，獨子欸，如果我出事了，我爸媽怎麼辦？」久而久之，同學不但不以為意，反而還推選你成為學校的「孝悌楷模」。

承襲了媽媽的手藝，從小懂得吃也更會煮，一旦接了鍋鏟整個廚房就是你的天下；在還沒找到正職之前，你一度想與親友合夥開餐廳，舉凡傳統麵食、西式料理、甜點蛋糕都難不倒你。你刀工很細，薑絲、豆干、紅蘿蔔、小黃瓜切得漂亮極了。

「齊導的興趣只有兩個：愛吃、攝影。跟齊導工作很累，他對於影像畫面的要求很高，一整天下來大家都累得半死，不過，收工後卻是大夥最享受的時刻；全臺南北各地都有他的私密廚房，不但對大小餐館每道菜色如數家珍，還能說出料理的門道、訣竅，一頓飯吃下來賓主盡歡、疲勞盡消。」

初嚐暴紅滋味　念舊老物仍不忍丟棄

俯而讀、仰而思，方寸之間都是影像的你，除了重吃、懂吃，鮮少有其他的物質欲望，舉凡衣服、鞋子、皮帶還堪用的盡量用，即使壞了也捨不得丟。

「也不是節儉啦，我就是念舊啊。」你說。

過去拍底片時，講究的是手指靈敏度。因為每拍個十張、二十張就得換底片，戴著禦寒手套固然可以保暖、避免手指在高空中凍僵，但手套太過厚實的結果反而無法更換底片（非得脫下手套不可），操作光圈快門也多有不便；經過多次測試，你發現皮面薄、手指靈活度較高的高爾夫球手套最為合用，但最終還是得剪掉指尖部分的皮面才更利

自製的露指手套即使殘破不堪，齊導仍不捨更換（左／翻攝自臉書）；齊導罹難所配戴的手套。（右／展示於齊柏林空間）

於操作相機、更換底片。

多年前一只早已磨破皮面的手套仍被你收藏在工作室的抽屜裡，而空難意外發生時，你的手上同樣戴著一副半指手套。

《看見台灣》賣座後，有人嘟嚷著你忙到沒時間跟朋友打交道；有人注意到你為了在演講、接受媒體訪問時看起來體面些，開始為自己添些行頭；過去還會與平面雜誌、紀錄片等攝影同好相互支援影像素材，到了後期竟然稱說得顧及公司營運開始收取版權費。朋友直覺你是不是得了「大頭症」，也怕你從此迷失在洶湧的掌聲中。

「迫於公司營運，收取版權費這件事確實讓我為難，不能在影像上跟大家互通有無也讓我很難過。」你好幾次跟不同的朋友吐露類似的心聲，有幾次實在割捨不下過去的情誼，還是提供了些個人私藏的素材。與你親近的人也都知道，你對父母一樣每天晨昏定省、一家人一樣住著窄小擁擠的公寓、一樣愛吃口味道地的小館子；你也曾經不只一次向友人感慨地說，不習慣被掌聲包圍的感覺，更沒料到成名後反而招致了從未有過的壓力，想好好停下來思考人生，卻又被一股無形的力量推著不得不往前走。

不畏反經濟開發標籤　只盼工程與環境找到平衡

真要說有什麼改變，那該是你知名度大增後更加注意自己的言行舉止，免得遭人放大檢視。

有一回，你和友人赴對岸上海拜訪合作對象，從臺北松山機場起飛前，友人臨時在紀念品大街刷卡買了一盒「臺灣高山茶」；你瞥見後立刻說：「唉唷，我們不要買這個送人啦，你看一下，這是高山茶欸；我當然知道臺灣高山茶很好喝，但是我們在紀錄片裡都提醒大家要重視高山農地超限利用的問題，結果自己說一套做一套，好像有點說不過去，臺灣其他的茶也很好啊。」

不少人認為《看見台灣》是在傳達「抵制」高山農產品及民宿業者的訊息，紀錄片上映後一度引發茶農、觀光業者反彈、陳情抗議；少數環保團體也順勢高舉大旗，形塑出政府施政怠惰，應立即停止任何山坡地開發、展開大規模查察的輿論。

「我想說的是，身處在這塊土地的住民、各級政府都該正視山坡地超限利用的現況，以及現階段的樣態對於山林水土保持有著什麼潛在的衝擊？絕對不是什麼抵制、汙

名化這些勤勤懇懇的農民。」你多次這麼強調，但讓你啞巴吃黃蓮，有苦說不出還不只這件事；紀錄片播出後，你的身上還多了個「反水泥業、反經濟開發」的標籤。

「這都是誤會啦。過去，大家因為看不到，就以為沒有問題，現在我讓大家看見，也只是希望政府重視，拿出友善土地的具體作為或政策，做更有效管理。」

待在國工局二十多年的時間，你深刻了解任何工程、建設，都會造成或多或少的破壞，因此更應試著與環境對話，讓兩者之間不再是零和關係，而是能夠取得最佳平衡點；就算是規劃時發生錯誤、造成危害或汙染，也應該從中汲取教訓，不讓類似的情況再度發生，這樣才配稱得上是為民謀福的工程或經濟建設。

當初國工局在規畫霧峰——埔里間的國道六號高速公路時，團隊就搭著直升機沿著烏溪、南港溪、眉溪河谷，以及工程預定路廊地飛了好幾趟做詳實紀錄，施工期間持續監測附近河川、棲地、林地、敏感地質，就連實際監造、施工的工程技術人員也都拉上空中；前前後後飛了十多趟次，讓團隊每個成員對國道興建為這條廊帶可能造成的衝擊

都有一定的概念，也有相當的責任。接下來，任何行經敏感地質或影響當地生態的土堤、橋梁都以彎繞或高架施作，避免開山、挖掘隧道，為的就是減少對土地紋理與當地生態的破壞。[4]

「我相信每個人都有關懷土地、環境的心，這是人類內心最深處的良知，我希望《看見台灣》能改變更多人『一點點』的念頭，集結了大家的『一點點』，相信就能讓我們的家園更美好。」

支持你堅定走下去的力量就是這股憨膽與使命感了。

向臨別的天空的瀟灑揮手　善後猶賴俠女奔走

意外發生前一天（六月九號），你在屏東東港用無人機為執行《看見台灣II》空拍

任務的團隊拍下一張大合照，每個人以燦爛的笑容仰望天空。隔天意外發生的正午時分，曾在國工局與你一起共事的大俠（邱銘源）正在金山清水溼地拍攝小白鶴紀錄片的殺青場景。

「那一天，我們站在心型的田埂上，向翱翔天際的好朋友小白鶴揮手告別，這是《小白鶴的報恩》的最後一幕；事後回想，冥冥中就像是在向摯友柏林道別。」[5]

飛機失控前，你用陀螺儀忠實記錄了最後兩分十七秒的影像。或許，你心想著：

秀姑巒溪出海口附近沒有不穩定的氣流吧？

直升機正常保養，加油、沒有超重、沒有金屬疲勞吧？

教官會像之前經歷的驚險飛行一樣，在墜地的最後一刻排除狀況、拉起機身，讓全機人員化險為夷吧？

不然，虔誠敬拜的眾神中，總會有一位出手相救吧？

會有人持續記錄、關注臺灣這片土地吧？

家中高齡的雙親、妻兒子女會有人照顧吧？

隨著你的殞逝，家庭的生計頓時陷入困境。第一時間文茜姐找上自己家族的兩位舅

齊導於花蓮豐濱罹難當時，《小白鶴的報恩》紀錄片正以無人機拍攝殺青片。
（邱銘源提供）

舅先湊足三百萬，之後又找了兩位企業家各資助三百萬及五百萬，台達電、緯創等文教基金會也都低調表示願意協助家人度過難關，但距離償還房子抵押的債務還有段差距，父母親晚年的生活開銷同樣令人憂心。

於是文茜姐打了通電話給鴻海電子創辦人郭台銘董事長，郭董得知不幸消息及家中的遭遇後只回問一句：「文茜，你覺得需要多少？我無條件支持，幾百萬、幾千萬，你決定，我都聽你的。」

在估算實際債務及父母晚年可能的開銷後，文茜姐最後一次為了你向郭董開口。

六月二十三日下午兩時左右，文茜姐比郭董早先一步抵達家中，她緩緩對縈縈子立的齊爸爸說：「死有輕如鴻毛，重如泰山，謝謝你們教養出這麼優秀的齊柏林，讓這個社會有所不同，也讓我們知道什麼叫犧牲、什麼叫真正的理想、什麼叫神聖的行動。」

齊爸爸聽了之後嘴裡則一直重覆地唸著「死有輕如鴻毛，重如泰山」。

隨後抵達的郭董進門第一件事便向齊爸爸鞠了一個躬說「謝謝你把兒子奉獻給國家」，雙手輕輕拿著郭董準備的支票，齊爸爸低著頭不住稱謝，齊媽媽則側過身面對窗外不停拭淚。

罹難的消息傳來，許多朋友守著新聞畫面哭了好幾個小時，有人每天睜開眼想到就哭，文茜姐則是在當晚鼓起勇氣重看《看見台灣》。

「循他的眼，經過城市、經過殘破、經過聖壇般的美麗山河；循他的路，鏡頭穿過開發和墜落的寓言；循他的手，所有的大樓如同腐地拔起的虛假宮殿。他的鏡頭那麼哀愁，又那麼美……」她說：「追逐夢想高飛時，有人願意插上翅膀，有人則卻步不前，齊柏林就是那位願意在肩頭插上翅膀的人，他幫助我們大多數不敢行動的人做出決定，他絕對是臺灣少數的唐吉軻德。我這一生曾經能幫上他一點忙，也算是有意義的人生，應該是我感謝齊柏林……」

＊　＊　＊

「原本餐桌有一千元，出門前，他又從口袋裡拿了兩千元放在桌上，只是他都沒有回頭，一直都背對著我。」頭七當天晚上，齊媽媽說夢見了齊導。

齊導離開後，齊媽媽夢到他不下十數次，每次都是如此清晰、真實。

「媽，直升機摔了，把眼鏡也摔壞了……幫我買副老花眼鏡，或者拿舊的化（燒）給我也可以……」

「我有為家裡留了一些錢，你幫爸爸買點好吃的，不要太省了……」

「有空可以幫我換一點美金、人民幣嗎？我以後出國、出差時會用到……」

還有一回過年前夕，齊媽媽知道齊導會「回家」，但這次竟是從廚房後頭狹窄的防火巷進到屋裡，齊媽媽驚訝地問：大過年的為何不走前門？齊導說：

「爸爸在門口貼了門神，我進不來……」

夢醒時，齊媽媽呆坐在床上許久，回想著夢境裡的對話，起身後立刻衝到門口將門神給撕了下來，並叮囑齊伯伯以後過年時家裡再也不貼門神，只希望齊導也能回家團圓。

「小柏林的朋友很多，只要有空都會來家裡坐坐，以前，他們提到齊柏林三個字，

掛在心頭上的一桶水馬上就滾沸了；時間久了，好像有好一點，但只要聽到他們談起小柏林，我的心就會像突然被一把利刃輕輕劃過，這種痛只有我自己知道⋯⋯」

「媽，對不起，不要再難過了，事情都過這麼久，不要難過了啦⋯⋯」

我想，如果齊導聽到，肯定會這麼安慰著媽媽的吧。

後記 ——

意外來得太突然，親如手足的小文憶起電影《少年Pi的奇幻漂流》（The life of pi, 2012）裡頭的一段話：

"Life is an act of letting go, but what always hurts the most is not taking a moment to say goodbye."

「人生就是不斷地放下；但最令人遺憾且傷痛的，就是沒有機會好好地道別。」

"Life is full of encounters and goodbyes; cherish those who have been kind, and let go of those who wish to leave."

「要記住那些對你好的人、事，至於留不住的也只能學會放手；畢竟人的一生就是充滿著相遇與道別。」

對親人來說，「說再見」的過程是重要的，我們往往可以接受身邊的至親慢

慢離開，卻無法承受他們突然消失。

當聽聞齊導驟逝，傷心的林懷民老師曾打了電話給陳文茜。

「文茜，我們可以怎麼幫幫柏林跟他的家人呢？」電話一頭的林懷民老師悲

傷難過泣訴著。

「老師，我了解您的心意，既然他留下了這麼多美好的攝影作品，我們就為

他籌辦個紀念攝影展吧！」

在陳文茜的奔走斡旋下，很短的時間內選定北、中、南三個地點，分別是臺

北信義誠品六樓、臺中亞洲大學現代美術館，以及高雄市駁二藝術特區巡迴舉辦

「飛閱台灣——齊柏林紀念攝影展」，當時遠在歐洲旅行的董陽孜老師，得知齊

導意外身亡的消息，一回國後立刻提筆寫下「飛閱台灣」四個大字。巡迴展記者

會上，林懷民老師曾說：「齊柏林像被派來完成一些事，告一個段落就走了，剩

下的就是我們要來完成。」攝影展所得金額悉數做為成立基金會以及影像素材數

位建檔的款項。

受到《看見台灣》紀錄片的啟發，坐落新竹科學園區的「台灣應用材料股份有限公司」從二〇一五年開始，每年都與新竹市「愛惜社區推展協會」舉辦「看見台灣之後」系列活動，迄今已至桃、竹、苗地區七十多所高中、職巡迴宣導環境保護的重要，喚醒年輕族群對臺灣土地的重視。

「中華民國愛自造者學習協會」則在二〇一七年正式啟動「看見家鄉」計畫，一群重視媒體素養的師生、媒體工作者、導演帶著空拍機及攝影機到全國各地偏鄉小校，帶領孩子們透過空拍、採訪、影片製作，培養學齡孩童用影像說自己家鄉的故事，從小讓人與土地之間產生緊密連結。

｜附註｜

1　齊導長期支持空軍拍攝一系列專輯影片，與空軍部隊官兵維持密切且良好的友誼關係。意外發生的三年前（二〇一四年），齊導曾率工作團隊拍攝「看見台灣，慈航天使」──空軍救護隊六十週年微電影，影片呈現與回顧「海鷗」的蛻變、成長、並彰顯新一代海鷗人傳承「海鷗精神」，與永不放棄救援決心的意志。為感謝齊導與拍攝團隊對空軍的無私貢獻，國防部指揮調度四三九聯隊派遣 C―一三〇 運輸機，協助運送三位罹難者遺體返回臺北，也終償齊導乘坐 C―一三〇 運輸機俯瞰臺灣土地的宿願。

2　臺北市第二殯儀館新大樓「景仰樓」為地上四層、地下二層樓之建築，共耗資七億、花三年時間落成，於二〇一六年十二月六日試營運，十二月二十六日起全館正式啟用；家屬受困電梯事件距新大樓正式啟用也不過半年光景。

3　剉肉集團成員通常會到各地物色特定廠牌、款式車輛，偷車得手後立即「借屍還魂」，將贓車換上假車牌、重新變造引擎及車身號碼；或拆解零件套換到其他事故車上，或以翻修品、報廢車拆件名義銷售到配合的汽車修理廠，牟取不法利益。

銅雕藝術家莊靜雯獻給好友齊柏林的作品《臨別的天空》。（莊靜雯提供）

4　被視為兼顧環境生態、友善土地與發展當地觀光、解決交通需求問題的國道六號高速公路全長三十七・六公里，道路廊帶雖多為高山，但全段隧道僅四・二公里，佔全長十一％；經過斷層帶路段則以路堤方式建造，以方便震災後復建，路堤總長約七公里，佔十九％其餘均以高架橋梁架設，總長二十六點四公里，佔七〇％。尤其以大跨徑橋梁的設計跨越河谷，減低對河川的影響，其中，高達七十二公尺的「國姓高架橋」曾一度為臺灣最高的橋墩（現今全臺橋墩最高的橋梁為屏東縣霧台谷川大橋，橋墩高達九十九公尺）。

5　齊導逝世後，銅雕藝術家莊靜雯特別製作銅雕作品《臨別的天空》，二〇一七年八月十七日該作品於齊導長眠的金寶山舉行揭碑儀式；其所呈的仰望之姿是有感於齊導都是從天空看著這片土地，希望大家也都能抬頭思念齊導。而洪箱大姐依舊率領著家人用心澆灌、守護著自己的一片田，他們依著時節種植地瓜、西瓜、蘿蔔；每年六月中旬正值西瓜採收季節，洪箱大姐總會高舉西瓜遙向東邊，敬天、謝天，也緬懷那個曾經開著破車到田邊載運西瓜的身影。

趁著一場豐收，洪箱大姐一家人在齊柏林導演逝世週年這一天，遙向著東邊，敬謝天，也緬懷在東部外海墜逝的齊柏林。（洪箱提供）

齊柏林生平事紀

- 一九六四年　出生於台北市。

- 一九九〇年　於國工局服務，主責攝影記錄（含空拍）重大工程興建過程。

- 一九九八年　首次於《大地地理雜誌》發表空中攝影作品。

- 一九九九年　出版《上天下地看家園》空中攝影專輯。

- 二〇〇三年　獲第一屆Johnnie Walker「The Keep Walking Fund 夢想資助計畫」。

- 二〇〇四年　於國立自然科學博物館舉辦「上天下地看台灣──台灣土地故事影像特展」戶外攝影展。

 發表《飛閱台灣：我們的土地故事》空中攝影專輯。

- 二〇〇五年　於中正紀念堂廣場舉辦「上天下地看台灣——台灣土地故事影像」戶外攝影展。

- 二〇〇六年　發表《悲歌美麗島》空中攝影專輯。

- 二〇〇六年　發表《從空中看台灣》空中攝影專輯。

- 二〇〇八年　發表經典雜誌《台灣脈動》空中攝影作品合集。

- 二〇〇九年　籌拍《看見台灣》。

- 二〇一〇年　參與台灣文創基金會「正負 2℃ 飛閱台灣」空中攝影展覽。

- 二〇一一年　參與製作《飛台灣。Free Your Mind》短片，獲金鐘獎頻道廣告獎。

- 二〇一二年　於國立台灣科學教育館舉辦「飛閱台灣　空拍環境影像展」。

- 　　　　　　發表《鳥目台灣》空拍紀錄短片。

- 二〇一三年　《看見台灣》紀錄片電影上映，票房累積達二億二千萬。

- 　　　　　　《看見台灣》榮獲第五十屆金馬獎最佳紀錄片獎項。

- 　　　　　　《飛閱台灣國家公園》空拍影片獲美國第四十六屆休士頓世界影展（WorldFest-Houston）金牌獎。

- 　　　　　　發表《我的心，我的眼，看見台灣：齊柏林空拍二十年的堅持與深情》。

・二〇一四年

《看見台灣》榮獲第二十一屆國際綠色影展金太陽獎。

第四十七屆休士頓國際影展劇情長度紀錄片評審團特別獎、攝影金牌獎。

與豐華唱片合作舉辦「看見台灣跨界音樂會」。

與空軍救護隊合作完成《看見台灣——慈航天使》微電影。

獲選為國家地理台灣探險家。

・二〇一五年

獲《影像的力量》中國（大同）國際攝影文化展攝影師至高榮譽「鏡美尊」稱號。

出版《島嶼奏鳴曲》齊柏林空中攝影集。

・二〇一六年

獲中華民國國軍文藝傑出貢獻獎。

舉辦「看見・福爾摩沙　空中攝影公益巡迴展」。

個人短片《Home Run Movie——看見齊柏林》。

・二〇一七年

六月八日舉辦《看見台灣Ⅱ》開鏡記者會。

六月十日於花蓮執行《看見台灣Ⅱ》空中拍攝任務時，不幸罹難。

六月二十四日獲頒總統褒揚令。

致謝

特別感謝

齊柏林導演家屬：

齊維新、齊江藝、齊逸林、姜緗潔、齊廷洹、齊小育

「看見・齊柏林基金會」董事長歐晉德

「看見・齊柏林基金會」執行長萬冠麗

資深媒體人陳文茜

台灣原聲教育協會

國防部空軍司令部

軍聞社

國家運輸安全調查委員會

交通部高速公路局

感謝名單
（依姓式筆劃順序排列）

方仰忠、王本信、王　師

李玉琥、李欣彤、沈華慧

邱銘源、邵玉珍、邵正文

洪　箱、施建誠、陳一平

陳如雲、陳復明、張明忠

張育銘、張嘉玲、莊靜雯

郭于寧、黃烈文、楊新玲

齊　怡、趙國鑫、羅仁平

我所認識的齊柏林

一代空拍大師的真實人生，見證他的堅持、夢想與守候

2023年6月初版
2023年11月初版第二刷
有著作權・翻印必究
Printed in Taiwan.

定價：新臺幣480元

著　　者	李	儒	林	
叢書主編	李	佳	姍	
校　　對	陳	嫻	若	
內文排版	連	紫	吟	
	曹	任	華	
封面設計	初雨有限公司			

出　版　者	聯經出版事業股份有限公司	副總編輯	陳 逸 華	
地　　　址	新北市汐止區大同路一段369號1樓	總編輯	涂 豐 恩	
叢書主編電話	(02)86925588轉5395	總經理	陳 芝 宇	
台北聯經書房	台北市新生南路三段94號	社　長	羅 國 俊	
電　　　話	(02)23620308	發行人	林 載 爵	
郵政劃撥帳戶第0100559-3號				
郵撥電話	(02)23620308			
印　刷　者	文聯彩色製版印刷有限公司			
總　經　銷	聯合發行股份有限公司			
發　行　所	新北市新店區寶橋路235巷6弄6號2樓			
電　　　話	(02)29178022			

行政院新聞局出版事業登記證局版臺業字第0130號

國家圖書館出版品預行編目資料

我所認識的齊柏林：一代空拍大師的真實人生，見證他的堅持、
夢想與守候/李儒林著．初版．新北市．聯經．2023年6月．232面．17×23公分
ISBN　978-957-08-6949-1（平裝）
[2023年11月初版第二刷]

1.CST：齊柏林　2.CST：攝影師　3.CST：傳記

959.33　　　　　　　　　　　　　　　　　　　　112007751